追想美術館

志真斗美恵

JN062483

追想美術館

Museum of Memories by SHIMA TOMIE

SEKIBUNDO Publishing Co.,Ltd.
ISBN978-4-88116-138-8

C3071

はじめに

すべての植物が芽吹き、花咲くすばらしい季節をとおりすぎ、いまは木の葉が落ちる季節を迎えている。

一年前には考えられなかった事態が起きている。新型コロナウイルスが全世界に蔓延し、生活は一変した。人類は、いままで知らなかったウイルスにおびえ、だれにも命の保障はない。突然、仕事を奪われ、あてのない生活を送る多くの人がいる。見えないウイルスの獰猛さにおびえ、不安のなかで一日が過ぎていく。

古今東西、人類はさまざまな疫病にみまわれ、おびただしい数の死者が出たことは、知識としては承知していた。しかし身近には感じていなかった。かつて旅した時、ウィーンの目抜き通りに大きなペスト記念柱があった。いまそれが、私の脳裏に浮かぶ。

家にこもる日々のなかで、これまで美術館を訪ね歩いてきたことが夢のように感じられる。見たい絵を求めて旅をし、知らない土地へ行った。そこの空気を吸い、好きな木々や花を

見た。追憶にある遠い土地、絵や彫刻にもう一度触れてみよう。

振り返ると、かつて見た絵が、いま新しい輝きを放っていることに気づく。

BLM（ブラック　ライブズ　マター）の運動が、アメリカで広がっている。その渦中の全米オープンで、大坂なおみ選手は、殺された黒人の名前を記したマスクをして優勝した。彼女の姿を見て、石垣栄太郎が、一九三〇年代にアメリカで描いた「K・K・K」や「リンチ」「ボーナス・マーチ」などの絵を私は思いだした。抑圧された人びとの抵抗の広がりの中で、絵のいのちがよみがえってくる。

今は簡単には叶えられそうにない美術館巡りを、追憶の中でしてみる。そうして描いたこの追想の美術館を、読者のみなさんとともに巡りたい。

4

目次

I

美術館に行く

春・夏篇

木場と調布──桂ゆきと富山妙子

東京都現代美術館・東京アートミュージアム

桂ゆき[一九一三─一九九一]の作品は、おおらかでユーモアたっぷり、ギスギスしたところがない。作品「人と魚」は、第五福竜丸乗組員被爆の過酷な状況を描いているが、意表をつく戯画化と一部の精密な描写との対比は、コラージュ作品のようでもあり、見るものを立ち止まらせる。

「桂ゆき──ある寓話」展（東京都現代美術館　二〇一三年四月六日〜六月九日）は、生誕一〇〇年記念の展覧会である。

桂ゆきの色──特に大地を思わせる赤茶色（それはさまざまな色に変化する）と作者の深い思いを託す赤──に惹かれる。生命の源を示しているようだ。コルクを使ったコラージュからも、それを感ずる。単身でアフリカに住むような彼女の大胆な行動力に、作品を通して触れる思いである。それは、彼女の知性と精神の豊かさに基づいているに違いない。理知的で快活な精神を、一〇〇年前の日本に生まれた女性が持ち得たことに驚き、羨望にちかい気持ちさえ抱

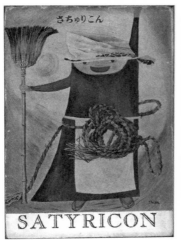

『さちゅりこん　花田清輝評論集』未来社
（原画：桂ゆき「婦人の日」1953年
宮城県美術館所蔵）

いてしまう。

　私は、端切れのような布地が好きで捨てられない。素材に愛着があるからだ。桂ゆきがコラージュ作品の中で、さまざまな布を生き返らせ、着物裏地である赤い絹地〈紅絹（もみ）〉で釜や鍋や下駄をくるんだ作品の前に立つと、私の気持ちを代弁しているようだと、うれしくなってしまう。くるまれた釜や鍋にとがった角が生えているのも面白い。

　花田清輝の評論集『さちゅりこん』（未来社、一九五六年）の表紙カバーに使われた女性像「婦人の日」のユーモラスな感じもいい。手ぬぐいを姉さんかぶりにした白いエプロン姿、さかさにした箒を片手に、楽しそうに笑って、堂々と立っている一人の女性――それは、誇らかで、腰にまいている荒縄姿は、まるで横綱のようだ！このように解放された女性でありたい、と思わずにはいられない。

桂ゆきの作品のなかでは、大根もさつまいもも、たんなる食材にとどまらない。さつまいもは大地から飛び出し、宙に浮く。それを楽しげに操っているかのようなユーモラスな怪物。彼はいくつもの作品に出現し、楽しませてくれる。二つの目玉をぎょろつかせて、おおらかに進もうと呼びかけているようだ。こせこせと生きるのはやめよう、という気持ちになる。

同時期に訪れた富山妙子展でもそうした気持ちを抱かされた。富山妙子「現代への黙示——9・11と3・11」展が、調布にある東京アートミュージアムで開催されていた（二〇一三年四月十一日〜五月十九日）。富山妙子は、一九二一年生まれで九二歳（展覧会当時）の現在も活躍中である。

富山妙子は、戦後一貫して社会問題を取り上げた作品を制作している。9・11に端を発している「蛭子と傀儡子──旅芸人の物語」シリーズは、海を漂流する旅芸人の人形たちの物語だ。

海の中を、東洋の人形たちがわたっていく。桂ゆきの展覧会は「ある寓話」というタイトルがつけられていたが、富山のこのシリーズも、「寓話」のように、あるいはフォークロアのように時間と場所を超えた広がりを感じさせる。いくさの果てに海に沈んだ人形たちと、白骨と化し鳥のようにもみえる生物たちとが繰り広げる「海底劇場」。コラージュと油絵によるひとつの場面の、細部が面白い。海を舞台にした壮大な歴史絵巻でもある。それは、作者の歴

史への深い眼差しを感じさせる。そこにジョン・ハートフィールド［一八九一―一九六八］装丁によるアグネス・スメドレー［一八九二―一九五〇］の中国ルポルタージュもあらわれる。二人とも私にとって大切でなじみ深い人だ。魚たちの表情も見とれてしまうほど愉快で、テーマに沿って考えるだけでない想像力を働かせる楽しみがある。ふと山下菊二の世界を思ったりもした。

高橋悠治作曲・演奏の音楽とともに構成されたDVD付きの『蛭子と傀儡子』（現代企画室発行）を読み、聞き、見てみると、この「滑稽にして辛辣」な作品は、自由な対話を促すものだと、改めて感ずる。

「蛭子と傀儡子」シリーズの次の展示は、一転して3・11を扱った「現代への黙示・震災と原発」シリーズであった。爆発した原子力発電所建屋の無残な姿。それに向かい合う作者の気迫が伝わってくる。「風神」「雷神」は自然の力をおもわせ、黒い不気味な世界がひろがる。

「もう一つの9・11」は、チリ・ピノチェトによる軍事クーデターをテーマとしている。9・11で、一九七三年に起こったチリのクーデターを思い起こせる人は少なくなっているだろう。

富山妙子は、『声よ 消された声よ チリに』（理論社刊）と題された詩画集を、その年のうちに出版している。今回は、「詩人パブロ・ネルーダの詩に寄せて」と題された五点、「切られた手のバラード、ビクトル・ハラに」が三点、「詩人ガブリエル・ミストラルの詩に」一点（いず

れもリトグラフ）の展示である。高橋悠
治の音楽が付けられた十二分のスライ
ドショーも見ることができた。富山は、
火種工房を主催し、一九七六年から、
新しい芸術運動として、高橋悠治との
意欲的な試みを継続している。

「倒れた者への祈禱　一九八〇年五
月光州」シリーズから、私は、ケー
テ・コルヴィッツの木版画連作「戦争」、「リープクネヒト追憶像」、彫刻「ピエタ」を、さらに、
エルンスト・バルラハ［一八七〇—一九三八］の彫刻「ピエタ像」を思い浮かべた。子どもを虐殺
された母の像から、作者の憤り、共苦の想いが伝わってくる。富山妙子は、光州の闘いに注目
し、「溢れる涙とともにニュースのシーンを見守」っていた。そしてパリコミューンの勝利と
敗北（偶然にも、パリコミューンと光州コミューンの最後の日は同じ五月二八日であった）に思いを馳せ、
「雨粒よ、岩をも砕け！」（咸錫憲）という言葉を思いおこしながら、「光州へのレクイエムとし
ての作品の制作に没頭した」。「聞いてください！　一九八〇年五月の光州で何がおこったかを

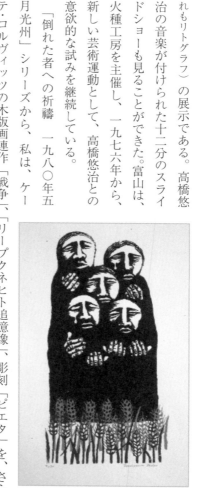

富山妙子「光州へのレクイエムⅠ」
1980年（撮影：小林宏道）

――麦はのび、鳥はうたう、美しい光州の五月は血に染まりました。自由をもとめ、戒厳令撤廃を叫び街頭を埋めた学生と市民を待っていたのは軍隊による殺戮でした」（富山妙子『アジアを抱く　画家人生　記憶と夢』岩波書店、二〇〇九年）。

この作品をまえにして、私は簡単に動くことができなかった。

かつて富山は「斃れた者への祈禱――ローザ・ルクセンブルクとケーテ・コルヴィッツ」（『女たちのローザ・ルクセンブルク』所収、社会評論社、一九九四年）で、「ふりかえってみると、私が描いてきた絵のシリーズは、自由を求めて斃れた者たちに捧げるものが多かった。それもローザやケーテの影響なのだろう――戦争の惨禍を見てきた私には、栄光とは犠牲のうえに礎かれた塔のように思われた」と書いている。

この季節に二人の展覧会をみることができたのは幸せな体験であった。桂ゆきも富山妙子も、自由な精神をもって、ともに「近代の超克」――資本主義近代をいかに乗り越えていくかを、追求してきた。私も生きている限り、二人のようにありたい、その心意気だけでも引き継ぎたい。

※　東京都現代美術館で「桂ゆき展」と同時にみた常設展示室での「私たちの九〇年　一九二三―二〇一三」もよかった。一九二三とは、関東大震災の年。展示は「震災と戦争」から始まる。池田龍雄「網元」（内灘連作　一九五四）や山下菊二「聖車」（一九七一）は、この展示の中でひときわ光彩を放っていた。

群馬・桐生──麦秋のベン・シャーン

大川美術館

午前の仕事を早めに終え、東武電車にとびのり、桐生に向かった。一時間半ほどの道のり。東京の町並みを過ぎると、早苗の緑が美しく広がる。しばらくしてふと目を上げると一面黄色の世界で面食らう。「麦秋」の季節だった。

大川美術館の「ベン・シャーン展」は、大規模な国公立の美術館での企画展とは違って、この美術館が収蔵している作品を中心にした五十数点の作品による展覧である。

ベン・シャーン[一八九八─一九六九]は、リトアニアのユダヤ系家庭に生まれた。父は木彫士だったが、政治犯としてラーゲリ（強制収容所）に入れられていたこともある。一九〇六年、一家でアメリカに移住、ニューヨーク・ブルックリンに住む。

この頃、ヨーロッパから、新天地をもとめてアメリカへと多くの人が向かった。エリス島の移民博物館やカフカの小説、チャップリンの映画等を私は思い出す。ベン・シャーンの一家も

故郷を離れざるをえなかった人びとのなかにいた。彼らがアメリカに渡った年に、国吉康雄も

アメリカへ、三年後には石垣栄太郎も海を越えた（本書六〇頁「アメリカに渡った二人」）。

ベン・シャーンは、画家としてのスタート時点から、社会的問題に取り組んでいる。

油彩の「ベンチの人」、水彩「川辺の人々」「男」（ともに一九三〇年頃）は大恐慌のさなかの断

面を描く。画面いっぱいに荒いタッチで描かれた「ベンチの人」。男のうつむいた顔は、帽子

でほとんど見えない。大きな荷物を両手でかかえ、ベンチに腰掛けている。ひろい肩幅、がっ

しりとした体つきは、彼が労働者であることを物語っている。仕事がなく、こうして一日を過

ごしているのか、抱えている包みは彼の所持品の全てなのか。

大恐慌の折、画家たちは、ルーズベルトのニューディール政策のうちの一つ公共美術事業

計画で、公共建造物に壁画を描いて生活の糧を得た。石垣栄太郎はハーレム裁判所の壁画を製

作した。ベン・シャーンはリベラの描く壁画の助手を務め、自らも製作している。今回の展示

では、その習作や応募のためのテンペラ画を見ることができる。「民衆の声」「信仰の自由」は

郵便局の壁画コンペに「四つの自由」と題して応募し落選したもの（後にほかの郵便局の壁画を依

頼され製作）。小さいものだが、横長の画面には、プラカードを持ちデモをする黒人の姿や人び

との列、街角で演説する人びとに聞き入る人びとなどが描かれている。

「なぜ?」(一九六一年)の白菊一輪が突然目に入る。〈ラッキードラゴン〉シリーズのうちの一枚である。第五福竜丸で被爆し亡くなった久保山愛吉さんの墓を画面いっぱいに描いたものだ。核実験による死とその現実への抗議。一九九六年に、シリーズの一枚「ラッキードラゴン」(福島県立美術館所蔵)が第五福竜丸展示館で船の脇に展示された。このとき、ベン・シャーンが久保山愛吉さんを描いた「ラッキードラゴン」と第五福竜丸は出会うことができた。いま日本で見ることができるのは、大川美術館収蔵の「なぜ?」と福島県立美術館の「ラッキードラゴン」だけだ。ぜひ一緒に展示してほしい。そしていつか、シリーズ全作品の展示を、第五福竜丸でできたらと夢想してしまう。

今回は、ベン・シャーンの最初の版画シリーズ「ラヴァナと悲しみのわが聖母」(一九三一年)と、死去する年に発表された「一行の詩のためには……リルケ『マルテの手記』より」(一九六八年)のシリーズすべてを見ることができる。握手する手を描いた「思いがけぬ邂逅」やペンを握る手「一篇の最初の言葉」は後者のシリーズ中のもの。大判のリトグラフで、すっきりとした黒の線が美しい。

大川美術館は松本竣介の記念館といえるほど、その作品や手紙、関連資料が展示されている。　松本竣介が敗戦直後に階級のない美術家組合結成を個人名で呼びかけたチラシもあった。

それらをじっくりと見ることもお勧めしたい。

国吉康雄、野田英夫の作品の部屋もある。　第二次世界大戦のさなかに描かれた国吉の油彩「バーウィック近くの墓地」（一九四一年）、デッサン「拷問」（一九四二年）、野田の恐慌直後の「都会」（一九三四年）もいい。

ベン・シャーン「一行の詩のためには……：
リルケ『マルテの手記』より」1968 年
（大川美術館所蔵）

もう一枚。ピカソの「母と子」の膽写版原紙。ゲルニカ支援のためにミロと二人で企画・制作したもの。しかし、「その後企画が没になったために自分でサインを消している」と、大川栄二館長は語り、すっと額を取り裏面からみせてくださった。なつかしい膽写版の原紙で、インクのあとや描かれた線が透けて見えた。

石川・金沢——粟津潔　デザインの思想

金沢21世紀美術館

　粟津潔［一九二九─二〇〇九］さんの生田のアトリエをたびたび訪れていたのは、いつごろだっただろう。年譜を見ると、川崎の生田にアトリエを設けたのは一九七二年のこと。その少し後だったと思う。私はまだ二〇代の前半だった。土曜美術社の本の編集で、装丁のデザインを受け取りに行くのが私の仕事だった。粟津さんは年齢や性別などに頓着しないで、だれにでも分け隔てなく接する方だった。私なども、駅までの道のりを気遣い、ご自身愛用のボルボで送っていただいたこともあった。自宅の庭で、山下洋輔の弾く白いグランドピアノを燃やし、その光景を粟津さんが撮影した頃のことだ。

　粟津さんは美術大学の出身ではない。そのかわり、というのは語弊があるが、山手線に乗り続けて、向かいの乗客たちを次々と描いて絵の修業をしたという。当時から伝説のようにそんなことが語られていた。粟津さんは、イラストレーターという呼称もなかった時代に、新し

い絵画の分野を切り開いていった。

展覧会〈粟津潔　デザインになにができるか〉（二〇一九年五月十八日〜九月二三日）の開催前に企画監修者であるご子息の粟津ケンさんに偶然お会いした。そのとき、この展覧会の話をきかせていただいた。粟津さんの作品にあらためて触れ、彼の仕事を考えてみたいと、金沢を訪ねた。

金沢は、詩人・濱口國雄［一九二〇―一九七六　国鉄詩人連盟］との縁で幾度か訪れていたし、濱口亡きあと《笛の会》を続けている井崎外枝子さんとも交流していたが、新幹線が開通して、駅

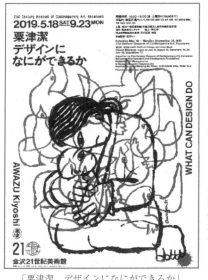

「粟津潔　デザインになにができるか」
金沢21世紀美術館　ポスター　2019年

舎も街並みもすっかり変わっていた。

金沢21世紀美術館の会場は、テーマごとに六つの展示室――1「社会を変える」　2「デザインになにができるか」　3「複製のアウラ」　4「デザインを生みだす場」　4室前「デザインの眼差し」　5「環境デザインへ」　6「すてたろう元年：民衆のイコン・秩父前衛派・韓国民衆版画」で構成されてい

た。それぞれの部屋の入り口は、〈幕〉になっていて、ドアや壁に遮断されない出入自由な空間を表現しているようだ。

展示室2「デザインになにができるか」には、〈民衆の声〉を語ろうとする作品が展示されていた。この部屋にあったデビュー作「海を返せ」（一九五五年、日本宣伝美術賞受賞）は、九十九里浜の海を見つめる漁民の姿をとおして、浜を壊す権力への怒りが描かれている。彼の原点に触れることができる作品である。真一文字に口をつぐみ眼光鋭く一点を見つめる漁民――その顔の中心に鉄条鋼が垂直に下がっている。半世紀を優に超えた現在も、それは切迫感をともなって迫り、いま辺野古で闘う人びとに重なってみえる。

展示室3「複製のアウラ」を展示する。「複製のアウラ」は、大規模国際展覧会サンパウロ・ビエンナーレに出品された「グラフィズム3部作」を展示する。同作品は指紋や鳥、モナリザなど、〈民衆のイコン〉となるイメージを集めて制作された。「アウラ」は英語ではオーラ。ヴァルター・ベンヤミンが「複製技術時代の芸術」のなかで用いた言葉だが、粟津は、複製芸術自体に民衆の「アウラ」を見出そうとする。

この展覧会にあわせ金沢21世紀美術館が所蔵する約三〇〇〇件の粟津のアーカイブすべてがホームページで公開され、一部の作品は、ホームページから画像データを自由にダウンロー

ドできる。それは芸術を特権的なものにしないで、民衆のものにしようとする粟津の考えに応じた現在の芸術環境に沿う画期的な試みだ。

最後の部屋、展示室6のタイトル中に〈民衆のイコン〉という言葉が使われている。昨夏、私は、ペトログラードとモスクワで多くのイコンを見る機会があった。イコンとは、ギリシャ正教、東方正教会での聖像画のことを言うが、それが民衆の生活に深くかかわってきたことを痛感させられた。

子どもむけに粟津さんが書いた自身の生い立ちを読むと、一歳になる前に実父を交通事故で失い、一五年戦争下の東京で育つ。空襲で命を奪われた叔父の遺体は、目の前で焼かれた。小学校を卒業後、夜学の商業学校に通いながら給仕として働き始めた（『不思議を目玉に入れて』現代企画室、二〇〇六年）。そうした体験は、彼の芸術活動の根底に通奏低音のようにしてある。民衆とともにある粟津さんのデザインの根源はそこに発しているだろう。

数年前、糸魚川・親不知に、北陸自動車道橋脚を使った粟津さん制作の壁画を見に行った。一九八九年に制作された八枚の陶壁画（各3m×5m）──牛・子どもを抱いた天女・鳩の群れ手をひろげて踊っている人の群れなどが、橋桁をキャンバスにして陶壁画「鳥の家族」「山・草・

粟津潔「ミリオン」1988年

「花」「遊ぶ人たち」となって掲げられていた。どの作品も、地球に生きる生物への讃歌であった。日本海を望む場所に設置されたことにも意味がある。日本海の波にむかって、ブロンズ製の大きなカメの親子の像「ミリオン」（全長六メートル・重量五トン）もある。カメの眼は翼を広げた鳩だ。海の向こうは、朝鮮半島であり、ロシア（制作当時はソヴィエト）だ。晴れた空のもとで、カメの背中に子どもたちがのぼって遊んでいた（著者撮影）。

このすぐ近く、海岸の見わたせる高台には、中野重治（二七一頁）が、学生時代に「親しらず市振の海岸」とうたった詩「しらなみ」を紹介する看板があった。一九四四年に「茫として沖がみえぬ」と結んだ秋山清（一〇〇頁）の詩「おやしらず」も私は思い出していた。

栗津さんは、韓国の民衆運動に深い関心を抱き、投獄された金芝河や焼身自殺によって資本家に抗議した全泰壱の像を新聞『思想運動』に描いている。展示室6「すてたろう元年‥民衆

のイコン・秩父前衛派・韓国民衆版画」では、粟津ケンが選んだ秩父・武甲山の環境破壊をとらえた秩父前衛派の作品群や韓国民主化運動と呼応した韓国の作家たちの版画が紹介されている。これらが、粟津さんの作品と密接にかかわっていることがわかる。〈韓国民衆版画〉の「麦粒」（鄭貞葉、一九八七年）は、静かな祈りをこめた作品で印象に残っている。そこで、私は改めて、ベン・シャーンを、思い起こした。粟津さんは、ベン・シャーンの仕事を愛していた。

粟津潔は、前近代の中に民衆による変革の可能性を見出そうとしていた。五〇年代後半から世紀を超えてなされた多方面への展開は、彼の「好奇心」のあらわれであるが、同時に彼自身の視野の広がりも示している。

粟津さんは、多くの著作も残した。その中から、彼の考えがよく書き表された文章を紹介しておきたい。

「私は総ての表現の分野に、その表現の境界をとりのぞくだけではなく、階級・分類・格差・芸術に現れた上昇と下降の表現も、とりのぞいてしまいたいと決断する。それを『マクリヒロゲル』！」（『デザインになにができるか』田畑書店、一九六九年）

「断っておくが、私は哲学者ではない。つきつめて考えれば、デザインという技能を有する一介の賤民である」（『粟津潔デザイン図絵』田畑書店、一九七〇年）。

東京・府中───**新海覚雄　たたかいの場所で**

府中市美術館

正直に言うと、新海覚雄（かくお）［一九〇四─一九六八］の名を、『ケーテ・コルヴィッツ』（八月書房、一九五〇年）の著者としてしか知らなかった。これは八〇ページの薄い冊子だが、作品が掲載されたグラビア四八ページがついている。本文八〇ページのうち最後の一〇ページも作品紹介なので、都合五八ページに作品が掲載されていて、評伝と作品集の構成になっている。

今読むと、記述のなかには、資料の少なかった時代のためであろう、不充分な点もある。しかし、敗戦五年後の時期、芸術運動が各地で展開されはじめた時に、ケーテ・コルヴィッツの生涯と作品が紹介された意義は大きい。

「まえがき」から推測すると、新海は、一九二五年にドレスデンで発行された『ケーテ・コルヴィッツ画集』を一九二〇年代末に入手した。以来、ケーテ・コルヴィッツを「敬愛」し続け、「空襲がはげしくなり、防空壕に待避するときでも、いつもリュックに入れてともに逃げ」、

国鉄詩人 2016年秋

270号

「雨の日の防空壕でつけた汚點が、……今でものこっている」とあるように、戦災をくぐりぬけ、この評伝を著したのだ。

府中市美術館で「新海覚雄展」が開かれていることは、『国鉄詩人』二七〇号で知った。同誌の表紙に、新海覚雄の「構内デモ」（左表紙中、一九五五年）の載った展覧会のチラシが掲載されていて、矢野俊彦が〈画家・新海覚雄の軌跡〉を観る〉を書いている。

この時はじめて、八月書房から出た『ケーテ・コルヴィッツ』の著者と「構内デモ」の作者が同一なのだということに私は気づいた。私は、新海の『ケーテ・コルヴィッツ』をあらためて読み直し、会期終了間際にこの美術展を訪れた。

府中駅は、これまで通過するばかりで、一度も降りたことがなかった。京王線特急なら新宿から二〇分ほどで府中、そこから

小さな〈ちゅうバス〉に乗ると一〇分足らずで美術館に着いた。

展覧会の名称は「燃える東京・多摩　画家・新海覚雄の軌跡」〈府中市美術館常設展特集・府中市平和都市宣言三〇周年記念事業〉とある（二〇一六年七月十六日～九月十一日）。

展示は六つのパートに分かれていた。すべて初めて見る作品だ。

新海の生涯の仕事を展望できるこの展覧会で、新たに発見し、考えさせられたことが三点あった。

一つは、「構内デモ」はなぜ描かれたのか？

二つ目は、大作「真の独立を闘いとろう」の修正前の写真に、ケーテ・コルヴィッツの彫刻と同じ構図の母子像が描かれていたことがわかり、その後の〈子供を守る母〉を描いた新海の作品にもケーテ・コルヴィッツの影響をみたこと。

三点目は、砂川闘争を担った人びとの肖像の力強さであった。

「構内デモ」は、国労会館が一九五四年、東京駅八重洲口に建てられた際、国鉄労働組合が、新海覚雄に制作を依頼したものであった。線路上で、赤い国労の旗を掲げ、デモをする男女労働者——この作品では、菜っ葉服をきて地下足袋をはいた男性の国鉄労働者にまじって、スクラムを組みデモをしている女性労働者の姿が印象的だ。敗戦直後、多くの女性の国鉄労働者がいたことは知っていたが、主として被服縫製の仕事や事務仕事に携わっていたと思い込んでいた。男性労働力不足を補うためだろう、現場にも女性がいたのだ。この油絵に描かれている線路上でのデモは、当時の労働運動の強さを物語っている。

作品の舞台は、田端機関区だという。田端機関区は私にとって忘れがたい場所だ。「構内デモ」の絵のころよりずっと後、ストライキ権奪還ストの前後になるが、田端機関区内の詰め所をよく訪れた。詰め所には、機関士や機関助士が二四時間体制でいた。詰め所に女性はいなかっ

29　　東京・府中——新海覚雄　たたかいの場所で

た。私は、詰め所にいる機関車文学会の藤森司郎（一九二五—二〇〇〇）の所を編集者として訪れていた。小沢信男は『通り過ぎた人々』（みすず書房、二〇〇七年）で、藤森に一章を割いて、「風雪に耐えた兄貴分の貫禄と優しさがあった」と書いている。藤森さんには、小説集『鉄道員』（土曜美術社、一九七三年）などがあり、しかもSLの名人的な機関士だった。が、あの当時、SLはもうなく、構内の機関車入れ替え担当をしていた。

一九七〇年代に私は何度か八重洲口の国鉄労働組合（以下、国労）本部を訪れたことがあるが、この絵の記憶はない。『国鉄詩人』二七一号（二〇一七年春）の石田嘉幸「新海覚雄展を見て」は、掲げられていた場所をめぐり、ロビーにあったという人と応接室にあったという人とがいると書く。どちらにせよ、二七〇号の矢野俊彦とこの石田嘉幸の二人の文章からもわかるように、国労の組合員たちにとって、この油絵「構内デモ」は特別なものであった。

民営化の闘いで敗北した後、立ち退かざるを得なくなった国労は、本部を新橋に移転し、いまこの「構内デモ」は、その会議室にかけられているという。

二〇一六年十月発行の『国労文化』五〇三号にも、この展覧会に関する文章「画家・新海覚雄の軌跡」（安富盛幸）が掲載されていた。『国労文化』は、二〇一三年七月を最後に休刊となっていたが、五〇三号は、国労結成七〇年を機に増刊号として発行された。編集後記（安富）は、

次のように結ばれている。「新海覚雄の『独立はしたが』（一九五二年作・筆者注）の作品の現実が遠い昔のことではなく、安倍政権の美辞麗句の下で姿を変えて、現代社会に拡大し蘇りつつあることを感じる」。

「構内デモ」は、１６２×２４１・５㎝もある大きな油彩画だ。写実的なこの作品のために、新海は、実際の国鉄労働者を何人もスケッチした。石田嘉幸「新海覚雄展を見て」に、新海の文章が引用されている。

「一口に国鉄労働者といっても、機関庫の人、駅の人、乗務の人、それぞれの職場によって、まるで人間の性格やタイプが違っているんだ。それが一人一人スケッチしていると実によくわかる」（『国鉄文化』一九六四年三月号）。

私も一九七〇年代に接した国鉄の文化運動を担っていた方たちに、同じ思いを抱いていた。国鉄労働者といっても、職種によって気風がまったく違っていた。

常設展扱いのこの展覧会のために、府中市美術館が発行した無料のパンフレットは充実していた。Ａ５判六頁のものだが、一冊のカタログに編集し、販売できそうな内容である。展示作

品すべてがカラーで掲載されていて、それらの写真は小さいが、もう一度作品を思い出し、確認するには十分なものだ。

このパンフレットに掲載されていた一枚の白黒写真をみることに気づいた。アトリエで作者とならんで「真の独立を闘いとろう」（一九六四／六八年　油彩　311×226㎝）が、おかれている。この作品は、「構内デモ」とは異なった手法で、コラージュやモンタージュを駆使して日本の現代をとらえようとしている。が、今回会場に展示されていた作品とはディテールが異なっている。解説によると、この絵は一九六四年日本アンデパンダン展に出品され、その後、加筆・修正がなされた。

写真のアトリエにあるものは、加筆・修正前のものだ。画面左下に、ケーテ・コルヴィッツの彫刻「母と二人の子」（一五三頁写真）と同じ構図の母子が描かれている。先人の作を活かし、さらに当時の状況と対峙する内容につくりかえようとする新海の意欲を感ずる。が、この皮膚の色の違う二人の子どもを守ろうとする母親は、書き直された後には、うなだれて一人の子を膝にのせている母の像にかえられている。そこだけみると修正前の方が力強く感じられるが、新海の改変の意図はどこにあったのだろうか。

展覧会の第六章「リトグラフに込めた願い―核兵器廃絶に向けて」に展示されていた作品は、

一九六〇年から一九六五年のあいだに、核兵器廃絶の運動の一環として制作されたリトグラフである。複数枚数が印刷できるリトグラフは、運動にとって、一点ものの油絵より有用であった。版画ならではの簡略化が生きていて、いまなお見る者の心を動かす。

制作年代がさかのぼるが、第三章「ルポルタージュ絵画の実践——砂川闘争への参加」の作品（一九五五〜五八年）がよかった。

新海覚雄「砂川スケッチ」
1955-56年

基地反対闘争を担った男女の水彩の肖像画には、名前が明記されている。「土地に杭は打たれても心に杭は打たれない」と語った『行動隊長青木市五郎』だけでなく、『八一歳清水』『砂川町石野なか』の和服を着て鉢巻をした男女、郷友会の若い女性たちがここに描かれている。無名の人びとに、それぞれ名前が掲げられている。そこに新海の思想が出ている。

これらの中に、国労の『支援協事務局長関口和』の肖像もあった。日本山妙法寺の僧侶を鉛筆で描いた「砂川スケッチ」もいい。砂川

闘争が、どれほど広範に闘われていたかが伝わってくる。

砂川闘争の数年前の基地反対闘争である「内灘スケッチ」――ここに描かれている浜辺の小屋でたたかう男女の姿も忘れられない。

帰宅してこの展覧会についてパソコンで検索してみると、思いがけないことが出てきた。美術館で話を交わした武居利史学芸員が、六月二三日夜、この展示についてフェイスブックに投稿していた。「昨年から準備してきた展示に上の方からクレームがついたのである。中止の可能性も含めて『再検討せよ、ということだそうだ』。「理由は『内容が偏っているので公立美術館にふさわしくない』ということらしい。半世紀も前に亡くなった画家の作品を展示するだけなのに、どこがどう偏っているのか説明を求めても納得のいく説明はない」。上層部からの圧力で、七月十六日からの展示が中止になりかねないと、武居は示唆していた。この展覧会は、困難を乗り越えて実現したものだった。

栃木・益子——関谷興仁の陶板彫刻

関谷興仁陶板彫刻美術館

『関谷興仁作品集 悼Ⅲ 強制連行＝万人坑』を送っていただいたのは、二〇一三年六月のことだ。関谷興仁さんとお連れ合いの石川逸子さんとの手紙が入っていた。石川さんとは、二〇一一年に開いた集会〈いま濱口國雄を語る〉の実行委員会でご一緒させていただいたが、関谷さんのことはそれまで知らなかった。作品集にある陶板彫刻は、一つの分野には収まらずに噴出するような力をもった作品で、作品が展示されている〈朝露館〉をいつか訪れたいと思った。〈朝露館〉は、アトリエも兼ねていて、陶芸の町・益子にある。

二〇一五年春、石川逸子さんから、関谷興仁陶板彫刻美術館〈朝露館〉オープン記念イベント開催の案内をいただいた。五月十七日の当日、小岩駅前からマイクロバスが出る。やっと〈朝露館〉を訪れることができる、それも私の最寄駅から十分足らずの駅からマイクロバスでいくことができる。乗り合わせた人は、さまざまな活動をされている方々だった。〈中

国人強制連行を考える会〉代表で一橋大学名誉教授田中宏さん、関谷さんの作品を撮りつづけている写真家・石黒健治さんも乗っておられた。田中さんは『留学生チュアスイリン』（土本典昭監督・一九六五年）の制作で土本さんと協働していて、私は、土本監督との『映画運動　試写室』時代の交流のことなどを話したりした。それぞれの活動や関谷さんとの関わりを語り合ううちに、益子に到着。林と田に囲まれた〈朝露館〉は、多くの訪問者でにぎわっていた。新緑の美しい季節、すぐ前の田んぼからは、蛙の鳴き声がきこえる。空気が違う。だがふと、ここは三・一一の時、高線量の地域でもあったことが、頭をよぎる。

人混みから離れ、私はひとり展示室に入った。行事の前の高揚した雰囲気とはちがう空気が、すっと私の周りにだけ来たような感じであった。

エントランスを入ると陶板彫刻「ハルラ山」がある。「ハルラ山」とは、済州島にある山の名前。済州島生まれの詩人・金明植の叙事詩の題名でもある。美術館の名前〈朝露館〉は、この詩に由来している。第二次世界大戦終結後、日本の占領からとかれた朝鮮での済州島蜂起のなか、「朝露のように消えた魂たちは　花の種となっていつかは花開くだろう」「四・三は続いているのだから／春になれば／四月に／ハルラサンに／四・三の花はまた咲くだろう」（『益子　朝露館た

より』二〇一六年春号　創刊一号「朝露館」の由来より）とむすばれる長編叙事詩が、山を思わせるような幾枚もの陶板にびっしり刻まれている。

関谷興仁が、はじめて陶板に刻んだ詩は、金明植のこの詩であった。日本で、指紋押捺拒否をしてたたかい、韓国に帰らざるをえなかった金明植――「共に生きる町はないんですか」と日本人に呼びかけた詩人の詩だ（詩「共に生きる町」には林光が曲をつけている）。

「ハルラ山」から始まる展示は、「チェルノブイリ原発事故」「中東関係」「中国人強制連行全般」「日本への中国人連行」「第二次世界大戦（SHOAH）」「アジア太平洋戦争の犠牲者を悼む」と進んでいく。

陶板に焼き付けられた強制連行された人びとの名前。一人一人の名前が刻まれた小さな長方形の陶板が壁一面に貼り付けられている。「不明」と書かれた陶板も並んでいる。

数字ではあらわすことのできない、犠牲者の生命の重さを、関谷さんの作品は物語る。陶板には、ところどころに、彼らの流した血のし

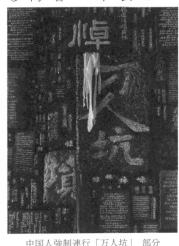

中国人強制連行「万人坑」　部分
関谷興仁（撮影：石黒健治）

たたりのようにみえる赤い布がある。

さらに、詩が刻まれた幾枚もの陶板——中国人の詩、朝鮮人の詩、日本人の詩。濱口國雄の詩もある。陶板に刻まれた関谷さんの陶板の端正で力強い文字——その一字一字に、関谷さんの魂が、死者を悼む心が宿っているようで、見る者をとらえて離さない。

関谷さんのことばが、『益子 朝露館たより』創刊一号にある。「組合活動で過ごした。そのあと教員を離れ、一介の町人・洗濯屋として、左翼系の運動に約十年かかわった。その間慣れぬ商売の困難さも加わって かなり疲れた。/そして その後 五年ほどは 商売の立て直しをふくめ 食うために夢中になった。相変わらず身体を酷使したが 夢中になった割には常にむなしさがあった。/（中略）何にも考えずに暮らしたいと 益子の藤夫窯にお世話になった。自分で決断し動くことに疲れたためだ」。だが、土のなかには「たくさんの声がたまっていた」。 水俣の患者さん、ヒロシマ・ナガサキの被爆、在日の人々。中国・東南アジアで日本軍によって焼き殺された人びと、沖縄のガマでの悲鳴……ナチスのホロコーストの、アラブ・中東をはじめとした世界の犠牲者の「怨念・無念」——「僕には それを造形している暇はもうなかった。その衝撃を受けた言葉を 土に彫りつけるしかない。にじんでくる目をこすりながら、夢中になって。/僕には こうして悼むしか 今に対する対し方はない。それは僕自身を

悼むことでもある」と彼は書く。

陶板の掲げられた壁の下の床には、黒い布靴の山。その黒い布靴は、かつて南京虐殺記念

広場に並べられたものに違いない。

石川逸子さんの詩「黒い布靴」が、『関谷興仁作品集』に南京での写真（次頁、撮影：石黒健治）

とともに載っている。

黒い布靴を並べる

黙々と　ひたすら黙々と

黒い靴を並べる

（いつか　暮れかかる日）

六十数年前　日本各地の鉱山・港湾に拉致され

飢え　殴られ　逃亡に失敗してリンチされ

死んでいった　中国人ひとりひとりの

死中に生をもとめ　蜂起し　捕らわれ

二人一組　後ろ手にしばられ　炎天下で死んでいった

誇り高い　ひとりひとりの

（中略）

地中で冷えたままの　足に　黒い布靴を

しずかに履かせ　　魂鎮めする

老いた遺族たち　支援の日中のひとびと

（日は疾うにしずんで）

黙々と布靴を並べ　ひたすら　黒い布靴を並べ

ついに　だだっ広い南京虐殺記念館広場すべてを

整然と埋め尽くした

六千八百三十足の　黒い布靴

（かすかにふりそそぐ月光）

（南京虐殺記念館広場　黒い布沓）

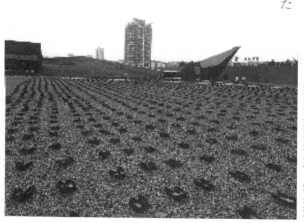

〈朝露館〉オープン記念行事は、椅子が置かれた二階の作品展示室に座布団も敷いてはじまった。神田香織さんの講談「福島の祈り」、つづいて、詩人・鈴木文子、青山晴江、石川逸子の三人の女性が、それぞれの詩を朗読する。私鉄文学会の会員であった鈴木文子さんとは、集会〈いま濱口國雄を語る〉以来の再会だ。鈴木さんは、「夏を送る夜に──原発ジプシー逝く」を朗読。

詩は、福島の原発事故の二四年も前（一九八七年）に書かれている。先見性に驚いただけでなく、原発労働で亡くなった、かつての農民や外国人労働者の姿を再現して、彼女の朗読の声は私の耳から離れない。

青山晴江さんは「再稼働阻止全国ネットワーク」の事務局の活動もしておられる。原発事故以後に書かれた詩「運ばれて」「春遠く」を、そして石川さんは「平和安全法制」を朗読。そのどれもが、詩とは、こうして朗読して人に伝えていくものなのだと、改めて認識させられた素晴らしいものだった。

関谷さんの作品は、関谷さんを一人にはしておかなかった。記念式典に登場された『韓国通信』を発行する小原紘さん、中国強制連行を考える会の方々、映画『ショアー』の訳者でもあるフランス文学者の高橋武智さん、丸木美術館の理事長小寺隆幸さんなど、おおくの人の気

持ちが合わさり〈朝露館〉は、いま「関谷興仁陶板彫刻美術館　朝露館」として、常設開館の美術館となった。

二〇〇三年に関谷さんの作品展が丸木美術館で開かれている。当時、丸木美術館の館長でもあった針生一郎は、石川逸子さんと関谷興仁さんとの協働作業について、「丸木位里と俊の『原爆の図』とそれ以後の共同制作に似た味わいがある」と書いた。

丸木夫妻は、絵画の協働作業であったが、石川さんと関谷さんの詩と陶芸の協働、朝露館は、そう思わせる美術館である。

一人ではじめた陶板彫刻が、二人の協働作業にとどまらずに、おおくの分野の人びとの力をよびおこして広がっていく――その展開に、私は、芸術の持つ力と芸術運動の可能性とをみたいと思う。

栃木・宇都宮—鈴木賢二　プロレタリア美術から戦後へ

栃木県立美術館

栃木県立美術館で「没後30年　鈴木賢二展　昭和の人と時代を描く——プロレタリア美術運動から戦後版画運動まで　SUZUKI KENJI—A RETROSPECTIVE」（二〇一八年一月十三日〜三月二一日）が開かれていた。拙著『ケーテ・コルヴィッツの肖像』の読者の館野洋子さんから、そこに展示されている『ケーテ・コルヴィッツ版画選集』（魯迅による編集・発行）のことで出版社に電話があった。展示されている版画集が、一九三六年に鹿地亘によって日本に運ばれた二冊のうちの一冊かもしれないとのことだった。一冊は、中野重治に届けられている。そのことを『ケーテ・コルヴィッツの肖像』に書いたが、もう一冊の行方は分からないままなので、もしや、ということもある。鈴木賢二の木版画も見たい。ひなまつりの日、宇都宮にある美術館を訪れた。

鈴木賢二［一九〇六—一九八七］は、栃木町（現・栃木市）生まれで、旧制栃木中学校を卒業した後、一九二五年、東京美術学校彫刻科に入学、木彫を専攻。主任教授は高村光雲であった。プロレ

タリア美術運動に強い関心を持ち、学生時代に、日本プロレタリア芸術連盟の淀橋合宿所に住み込む。『プロレタリア芸術』に漫画を発表し、発刊されたばかりの『戦旗』の表紙や漫画も描く。

一九二九年、東京美術学校卒業直前に、軍事教練反対のビラを撒いたために除籍処分になるが、家族の交渉で自主退学に。その年の三月五日、治安維持法に反対した労農党代議士・山本宣治が刺殺された時、デスマスクをとったのは鈴木だった。今回、それが展示された。山宣のデスマスクを本で見たことがあるが、鈴木がとったものだということは知らなかった。

同年四月、日本プロレタリア美術家同盟の初代書記長になり、全日本無産者芸術連盟機関誌『ナップ』（一九三〇一一九三一年）にも論文や漫画を掲載、風刺漫画誌『東京パック』（第四次・一九二八一一九四一年）にも漫画を発表している。

三一年、東京女高師在学中の石沢よしと結婚、金属労働組合合宿所で所帯をもつ。このころの鈴木賢二が、中野重治の小説「むらぎも」のなかの「金属の斎藤」のモデルであろうという論考もある。（飯田晶夫「五角形の男――鈴木賢二考」『記憶の風景　鈴木賢二小版画集　物売りの声がきこえる』創風社、二〇〇二年所収）

活発にプロレタリア美術運動に携わっていた鈴木だが、一九三二年暮れころ、栃木に帰郷する。妻の第一子出産のためだと、今回の展覧会を企画した栃木県立美術館の木村理恵子学芸

員は結論づけている。一九三三年二月には、官憲によって虐殺された小林多喜二の死顔を写生している。

厳しい弾圧の中、一九三四年には、日本プロレタリア美術家同盟は消滅、その直後から鈴木は彫刻を中心に戦争協力――地元の有力者の胸像をいくつも制作、大東亜戦争美術展や陸軍美術展へ作品を出品――に転じていて、私は戸惑った。この展覧会では、この時代の彼の行動や作品も展示されている。

ところが、敗戦後の鈴木賢二の作品に、私は眼をみはらされた。彼は、一九四六年に創立された日本美術会から始まる新たな美術運動に参加、産別会議（全日本産業別労働組合会議・一九四六年八月結成）美術部顧問に。産別の機関紙『労働戦線』に次々と漫画を発表、一九四六年の「読売の争議団を救へ」（十月四日号）、「反動吉田内閣」をゼネストで倒そうと呼び掛ける漫画（十一月十二日号）など、闘いを呼びかける原画も展示されていた。翌年一月一日号の「こんなつもりの私！」は、ユーモアと皮肉たっぷりの漫画でグロッスの作品を彷彿とさせる。

四七年、鈴木は、丸木位里、赤松俊子（後の丸木俊）、山下菊二、箕田源一郎らと前衛美術会を結成し展覧会を開催、中国木版画展も開催し、美術運動に積極的にかかわっていく。四九年には、小野忠重や上野誠らと日本版画運動協会を設立、その後の、大山茂雄、鈴木賢二、新居

広治、滝平二郎の四人の頭文字からとられた〈押仁太〉のグループとしての制作活動の展開も興味深い。

ケーテ・コルヴィッツの作品から直接影響を受けたと思われる「この子の命を返せ」（一九六〇年頃）は大型の木版画。木版画『新島基地』（一九六二年）——ミサイル試射場基地建設反対運動のなかで描かれたこの作品は、子どもを抱いた農婦の裸足の足元に椿の花がころがっている。踏みにじられる椿を足下に描いた鈴木の思いが伝わってくる。晩年、花を愛し描いた鈴木も思いを起こさせられる。

鈴木は、四〇年代末に移動展で訪れた高萩炭坑を作品にしている。六〇年に入って、その高萩炭坑の事故を描く。『仲間の死 高萩炭坑事故』（一九六三年）「犠牲者を囲んで」（一九六四年）の悲嘆にくれる女性や残された子どもたちの姿に、私は六〇年安保闘争後の炭坑の状況を考えずにはいられなかった。

五九年から繰り返し描かれた農婦の顔を描いた木版画は力強い。縦の細い線を無数に使い、デフォルメされた農婦の顔。それらに、忍従のままでは生きてゆかないと決めた女性の強さを見た。

五〇年代末に、「街頭商売往来」と題し、文章も添えて雑誌『歴史評論』（至誠堂）に連載し

た物売りのペン画連作——それは、一九六四年、脳卒中で倒れてから、彫刻刀を左手に持ち替えて木版画「物売りの声が聞こえる」のシリーズとなった。一九七九年ごろから毎日描いたスケッチ《花日記》に、鈴木の人間性をみる思いがした。裏面には、妻による説明書きがあり、妻よしとの共作といえる。

鈴木賢二「花」1961年ごろ
鈴木賢二版画館・如輪房所蔵

これらは、一九四八年の「版画十二か月」に連なるテーマであるが、そこには、生活や自然へのまなざし、庶民を、日々の生活を愛し、子どもや植物へと目を向け続けた鈴木賢二の姿が見える。

展覧会場で、出版社に電話をくださった館野さんと偶然話すことができた。紹介された同行の書家・田中佑雲さんから『鈴木賢二木版画集』（未来社、一九七七年）を貸していただいた。この箱入でA3変型の立派な版画集の「あとがき」

に、敬愛する編集者・松本昌次さんの名前があるのを見て驚いた。帰宅後、松本さんに葉書を出したところ、すぐに電話をいただいた。この版画集を出すために浅草から東武線で栃木に通った時代のことをなつかしく話されていた。松本さんは、その後一年もたたないうちに九一歳で亡くなられた。

この本の「あとがき」を妻のよしが書いている。そこに、今回の展覧会の中で気にかかっていたことが書かれていた。

「大正末期から昭和初期に賢二を開眼させたプロレタリヤ解放への情熱が、賢二をそれとは違った方向にひた走らせてしまったのです。賢二はその時期、その道だけが日本の生きのび得る道と信じたのです。後日賢二はそれを深く恥とし、工場での生活と終戦後の行動で償おうと努力しました。賢二の生家は昔この土地では名門といわれていたようですが、賢二は気持にも生活にもその残滓を持っていて、工場の生活のなかでみずからそのことに気づきました。そして成長したのだと自分もいっていました。償うことの出来ない過ちはありますまい。もし、その以前とその以後を見ようとしないで、ただその数年だけを批判する人があったら、私は目を瞋らせます。」

「工場での生活」とは、戦前の金属労組合宿所に住んでいたころのことを指すのだろうか。

プロレタリア美術運動の渦中で結婚し、その後、故郷で、戦争協力をした夫。彼女が、敗戦後の運動の中で、くやしい思いを幾度となく体験してきたに違いないことは推察できる。

鈴木賢二自身は、戦中・戦後の活動について文章を書いていないようだ。戦争協力については、作品を通じて論じられ、批判される必要がある。この展覧会は、作品の展示によって、彼の軌跡を余すことなく伝えていて、好感がもてた。

しかし、戦争中の行為によって、その人のその後の芸術活動評価も決められるものではない。丸木俊は、まだ赤松俊子の時代、戦時下に、戦争讃歌の絵本の絵を描いたことについて、「私は戦犯よ。戦争礼讃の絵本を描いたの」「食べられなかったの」（宇佐美承『池袋モンパルナス』集英社、一九九〇年）と率直に語っている。彼女の戦後の活動が、そのことによって否定されることはない。むしろ、反省をばねにして、彼女は、いっそう創作活動に取り組み、すぐれた作品を残した。

人は、過ちを犯す。だが、後にそれを過ちとして認め、再生の道を歩むことができる。かつての過ちによって、その後の評価をも決定してしまうことに、私は反対である。

鈴木賢二の仕事は、〈鈴木賢二研究会〉や今回の美術館の学芸員の方々、そして亡くなった夫人や娘さんがたによって維持されてきた〈鈴木賢二版画館　如輪房〉（栃木市富士見町）など

に生きている。

　残念ながら、展示されていた『ケーテ・コルヴィッツ版画選集』は、一九三六年に魯迅によって発行されたものではなかった。初版時のナンバーが入ったものを原本として復刻されたものだった。一九三六年に日本にもたらされた二冊のうちの一冊の行方はわからないままであった。

和歌山・太地と田辺——石垣栄太郎　前田寛治　佐伯祐三

太地町立石垣記念館・田辺市立美術館

南紀は、鉄砲ユリの季節だった。飛行機が着陸する滑走路の両わきの草原にも、道端にも、鉄砲ユリが風に揺れていた。真夏の灼熱の日差しを覚悟していた私は、風に揺れる首ながの白いユリの姿に慰められた。真夏に、野生の鉄砲ユリが咲いているとは思ってもみなかった。

太地町立石垣記念館

紀伊半島の西海岸・白浜で一夜を過ごしてから、東海岸に向かった。紀伊半島は大きな半島で、鉄道をつかっても、車で海沿いに行っても、熊野古道の山沿いに行っても、半日はかかると覚悟していた。ところが、新しい高速道路ができていて、それを使うと予想外に早いことがわかった。ここは、自民党二階幹事長（当時）の地元で、彼のポスターがあちらこちらに貼ってある。交通量は少ないのに、高速料金が無料というのもそれだからかと思った。

石垣記念館（著者撮影）

太地を訪れたのは二度目だ。三〇年ほど前、石垣記念館オープンの時に武井美子さんと二人で訪れた。武井さんは編集者で、石垣綾子『さらばわがアメリカ——自由と抑圧の二五年』（三省堂、一九七二年）の編集もされていた。

石垣記念館は、石垣栄太郎［一八九三—一九五八］の妻・綾子［一九〇三—一九九六］が私財を投じて設立した財団のもとに発足した。太地の海辺で、近くにはクジラ博物館もある。記念館は、平屋建てのこじんまりとしたもので、今は太地町立石垣記念館となっている。ここは、アトリエにあった作品や資料を中心にして展示している。

三鷹台の石垣綾子さん宅を訪れていたころのことが思い出される。栄太郎の評伝『海を渡った愛の画家』（御茶の水書房、一九八八年、左頁参照）執筆の手伝いに、武井美子さんと二人で、週に一度、数か月間、午前中の東京女子大での授業を終わらせてから通った。この仕事は武井さんから私に声をかけていただいて実現した。私たちは、栄太郎のアトリエだった部屋で仕事をした。高い天井のその部屋には、栄太郎の小さな油絵

が何枚も壁に掛けられていた。部屋の真正面には大きな『群像』（一九三五年）が掛かっていた。

栄太郎の胸像もあった。ドイツ文学専攻の私にとって、この仕事は、未知の分野であった美術に眼を開いてくれた。

あのころ、石垣綾子さんは、よくテレビに出演なさっていたが、とても気さくで、八〇歳を過ぎてもなお美しくかわいらしい方だった。夫の画業をなんとしても残したいという強い気持ちをお持ちだった。それが、『海を渡った愛の画家』や太地の記念館に結実したのだ。

太地の海を見ると、『海を渡った愛の画家』の冒頭、クジラ漁の場面が思い出される。あでやかな綾子さんの大きな顔写真のわきに、記念館オープンのことを『思想運動』紙に書いた私の小さな記事も展示されていた。

栄太郎は、太地から移民としてアメリカに渡っていた父親に呼ばれ、一九〇九年、一六歳で渡米。様々な仕事をしながら画家となった。が、最後は、四二年間滞在し続けた米国から追われ、一九五一年、米国で結婚した妻・綾子とともに日本に帰国した。

ブレヒトが、亡命先のアメリカで、ハリウッド・テン

とともに非米活動委員会に召喚され、尋問された翌日、アメリカを離れたのは一九四七年であ
る。その二年後、石垣栄太郎は、FBI（連邦捜査局）に取り調べられる。そして、五一年五月、
栄太郎は逮捕され、移民局に連行される。そして「再度の渡米禁止と三週間以内の国外退去」
処分を受けた。それは、マッカーシズムが吹き荒れる〈赤狩り〉のさなかのことであった。

和歌山から帰って、私は、栄太郎が帰国後に発表した文章をすべて読みなおした。一九五二
年、『中央公論』に六回連載された「アメリカ放浪四〇年」は、「四〇年」というタイトルを
つけているものの、二〇年代前半で終わっている。片山潜との出会い、マルクス主義の学習、
一九二一年コミンテルン三回大会の会場で書かれた片山潜の手紙が届いたことなどが書かれて
いて、第二次大戦中や、国外追放のことには触れられていない。

『美術手帖』（一九五五年十月号）の「昔の仲間たち　ジョン・リード・クラブ」は、リヴェラ
やシケイロスらメキシコの画家たちについて書かれている。栄太郎は、ジョン・リード・クラ
ブの創立メンバーで、彼らとは親しかった。だが、自身の活動については書かれていない。

今回、記念館で再会した「群像」をもう一度思い起こした。一九三五年の作で、翌年の初
個展に出品されたときは、「War Tractor」というタイトルだった。画面右上の巨大な戦車と
裸体の男、女、乳児たち。悲惨な状態の、しかし、強い描写に、戦争への憤りと民衆への共感

が同時に感じられる。

田辺市立美術館　前田寛治と佐伯祐三

紀伊半島・白浜のすぐ北側にある田辺市は、南方熊楠［一八六七―一九四一］が、日本帰国後、亡くなるまで住んでいたところだ。一九一六年から研究の拠点でもあった住居が保存・公開されている。隣りには記念館も建てられていて、今回、酷暑の中だったが、そこも訪れることができた。

田辺では、もう一か所、田辺市立美術館にも行きたかった。田辺市立美術館開館二〇周年記念特別展として「昭和の洋画を切り拓いた若き情熱　一九三〇年協会から独立へ」（二〇一六年七月九日～八月二八日）が開催されていたからだ。この美術館は、紀伊田辺の海を見通せる高台にあって飛行場に近い。帰りの飛行機に乗る前の短い時間だったが行くことができた。

日本がファシズムになだれをうってゆく直前、わずかな期間存在した「一九三〇年協会」の若い画家たちの作品を見たいと思っていた。このグループは、フランスに渡り、絵を学んだ五人の青年画家――前田寛治・佐伯祐三・里見勝蔵・木下孝則・小島善太郎によって一九二六年に結成された。グループ名に冠されていた年には、再度渡仏した佐伯祐三の病没、前田寛治の

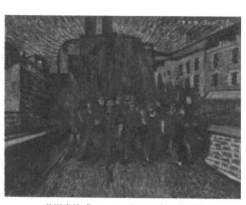

前田寛治「メーデー」1924年　個人蔵

病臥、独立美術協会の台頭などなどによって、結局自然消滅のかたちで解散となる。

会場に入ってまず展示されていたのは、前田寛治[一八九六─一九三〇]の「メーデー」（一九二四年）だ。私の一番の目的は、この作品を見ることだった。はじめて実物を見る。これまで印刷でみていたのとはまったくちがう。行進する労働者たちが、見るものに向かってくる。

前田が描いたのは、日本のメーデーではない。同郷の福本和夫とパリで親交を結んだ前田が、労働者の運動に関心を持ち、フランスでメーデーを描いた。真正面からとらえた労働者のデモ行進。林立する赤旗、労働者の服も赤い──周りは石づくりの建物。うしろにそびえる工場と煙突。鮮やかな色彩の放射状の点描は、ゴッホを思わせる。労働者が発するエネルギーがほとばしっている。石畳の道からさえもエネルギーがわき出てくる。画面の明るさと力強さは、活気ある時代と、メーデーに対する前田の心境が反映している。

その後、帰国した前田は、この方向を放棄し裸婦を描くことに傾斜していく。しかし、彼の作品「メーデー」の輝きは失われない。出会えてよかった。同年に制作されたとされている「物を喰う男」もいい。

「メーデー」は、『日本経済新聞』に連載された「敗者の美術史」(全一〇回)でも取りあげられた。この足立元のコラムは、作品の選択と適確な批評に、学ぶことが多かった。

佐伯祐三[一八九八—一九二八]は、フランスから帰国しても日本の風景を描くことができなかったという。パリを再訪して描いた「リュクサンブール公園」(一九二七年)——まっすぐにどこまでも続く並木道と高い秋の空、雲の中から青空がのぞく。白雲の中から空の青の美しさは、パリの空気を吸って回復した彼の精神をうつしている。「パリの街角」(一九二七年)「工場」(一九二八年)「扉」(一九二八年)——これらは、佐伯祐三の孤独を物語るような風景で、以前から私はこうした佐伯の作品を好んでいた。「リュクサンブール公園」で佐伯のもう一つの側面を見ることができた。それは、一九三〇年協会に集った若い画家たちの自負を物語るようでもあった。

だが、私は、この展覧会で、若い情熱に満ちた青年たちのおおくの作品を見ながら、旬日を待たずに彼らを覆うことになる時代の暗雲をも想わずにはいられなかった。

II

美術館に行く

秋・冬篇

和歌山城址──アメリカに渡った二人　国吉康雄と石垣栄太郎

和歌山県立近代美術館

　二〇一七年の晩秋、和歌山県立近代美術館で開かれた「アメリカへ渡った二人　国吉康雄と石垣栄太郎」を訪れた。十一月末というのに南国・和歌山は紅葉のさかりだった。

　石垣栄太郎〔一八九三─一九五八〕が太地町出身であることから、この美術館は彼の作品を多数収蔵している。二〇一三年秋に「生誕一二〇年記念石垣栄太郎展」を開催したが、この時以来の再訪である。一年前には三十数年ぶりに太地の石垣記念館を訪れ、栄太郎の作品をなつかしく見た〔前章「和歌山・太地と田辺」〕。

　石垣記念館を訪れる一か月ほど前に、横浜・そごう美術館の「国吉康雄展」を訪れた。そこで、展覧会を企画・実現した岡山大学の才士真司准教授のギャラリートークを聞き、国吉康雄〔一八八九─一九五三〕の新しい研究について聞くことができた。今回の和歌山県立美術館では、二人の作品を合わせてみて、同時に二人のことが考えられる。

会場入り口（左写真・著者撮影）で、第一次世界大戦の退役軍人たちの大規模なデモ行進で斃れた男をたすけあげる黒人を描いた石垣の「ボーナス・マーチ」（一九三二年）と、国吉の「ミスターエース」（一九五二年）に迎えられる。この二枚を見てもわかるように、石垣と国吉は画風も指向も異なっている。が、二人は共通点も多い。国吉が四歳年長であるが同世代だ。渡米時期も、国吉一九〇六年、石垣一九〇九年と、三年の隔たりがあるだけだ。ともに一〇代でアメリカに渡り、生活にあえぎながら、画家を目指した。

国吉は、ロサンゼルスの公立学校の夜間部のクラスで、コミュニケーション手段としての絵を描いた。そこに彼の絵の才能をみた教師に、画家になるよう勧められ、彼は画家を志望する。収穫期の果樹園やホテルの掃除夫をしながらロサンゼルスで三年間美術を学んだ後、ニューヨークへと向かった。

石垣は、先に太地から移民としてアメリカに渡っていた父親に呼ばれ渡米。女性彫刻家ガートルド・ボイルとの出会いと結婚が、彼をニューヨークへ、そして画家の道へと向かわせる。

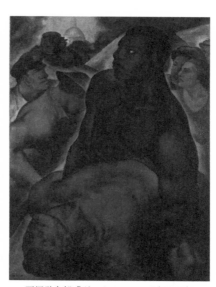

石垣栄太郎「ボーナス・マーチ」1932年
和歌山県立美術館所蔵

「国吉康雄は、今では、アメリカ画壇の鬼才であるが、若い時は苦労した人である。

一九一四年にロスアンゼルスからニューヨークに出て、アート・ステューデント・リーグ（ママ）の美術学校に通っていた。私が最初、逢った時はハーヴァード大学倶楽部の食堂の掃除人をしていた。日本人の美術学生が、四五人で朝早く起きて宏大な食堂の掃除をするのであった。その後は、美術学校のチェック・ルームのアッテンダント、学生の帽子や、外套やコーモリ傘の番を

石垣は、一九一五年、アート・スチューデンツ・リーグ（以下リーグと表記）に入り、そこの夜学に通う。国吉も、翌年リーグに入学。いまもニューヨークにあるこの美術学校は、日本語に訳せば〈美術学生同盟〉となる。自由な気風で、成績も学位もない。学費は廉価で、働きながら夜でも通えた。ここで、二人は出会った。後年、石垣はこのころの国吉について書いている。

していた」（『芸術新潮』一九五二年五月号「在米日本人画家の生活法」）。

今回展示されたそれぞれの自画像は、国吉・一九一八年、石垣・一九一七年に描かれている。正面を向いているが、その視線はどちらも弱い。まだ彼らの未来は開かれていない。

彼らは、言葉も不自由で、貧しく、そのうえ日本人移民排斥の社会風潮が加わるなかで画家として出発していった。この展覧会では、国吉・石垣のほかに、清水登之、野田英夫らの作品も展示されていた。　彼らは、藤田嗣治のように日本で美術学校を卒業し、フランスに留学した画家たちとはちがう。

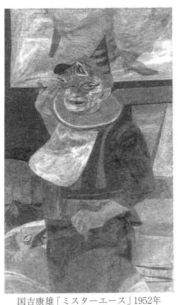

国吉康雄「ミスターエース」1952年
公益財団法人福武コレクション所蔵

リーグの後、国吉はリーグで知り合ったアメリカ人女性キャサリン・シュミットと結婚、彼の絵を認めるパトロンとも出会う。そして、三三年にはリーグの教授に就任する。

他方、石垣は、片山潜［一八五九―

一九三三との交流が始まる。片山とは、すでに西海岸時代に知り合うが、片山が、一九一六年末、ニューヨークに移住してのち、いっそう親しく交わるようになる。ロシア革命の前年であった。

一九二一年、片山は、第三インターナショナル極東大会出席のためモスクワへ渡る。ニューヨークでの片山との親交は、石垣の生き方、作品を決定づけたと私は思う。

片山がアメリカを去った後、石垣栄太郎は、彼の手元に残された片山の自伝を改造社から出版するための労をとる。出版された片山潜『自伝』の冒頭には「一九二二年三月十二日紐育にて」として、『自伝』を故国に送るにつき」と題した石垣栄太郎の文章がある。

「私の机の上に四巻の原稿が置かれてある、それは言ふまでも無く片山氏の自伝の一部である。最初の分は、二十字詰二十行型の原稿用紙百二十枚で、それは氏が明治四十五年東京電車就業者のストライキに関連して収監された折に、獄中で、起稿したもので、明治四十五年三月一日から毎日二枚宛を許されて書いたものである。色々な原稿用紙が混っている。そのうちには只の半紙も入っている」。そして「氏には、今日の日本社会主義者の様な綺麗な筆は持っていないが、（中略）事実を誇張したり粉飾したりする様なことなく、真面目に真実を真実として書いている所に価値と面白味が見出されると思ふ」と締めくくっている。

片山潜の『自伝』は、自分の幼い子どもが成長したとき、父親（潜）の歩みを知ることがで

きるように書かれたもので、黎明期の労働運動・社会主義運動の記述も含めて貴重なものだ。

石垣は、片山がアメリカを離れた直後に、「全米日本人労働者協会」を結成。一九二九年に結成されたジョン・リード・クラブの創立委員でもあった。雑誌『ニューマッセズ』では、栄太郎の油絵「腕」が一九二九年七月号、「馬上の男」が三一年六月号の表紙に用いられた。『ニューマッセズ』三六年二月号には「人民戦線の人々」の彩色される前の図版が大きく掲載された。スペイン人民戦線の闘いを支持する作品で、ピカソの「ゲルニカ」(一九三七年)、ヘミングウェイの『誰がために鐘は鳴る』(一九四〇年)に先がけて発表されている。

片山潜との交流のころから、一九二八年、田中綾子(のちの石垣綾子)との結婚を経て、三六年に初めての個展を開く時期が、石垣栄太郎のもっとも充実していた時代であった。今回展示されている「拳闘」(一九二五年)「街」(一九二五年)「ボーナス・マーチ」(一九三二年)「キューバ島の反乱」(一九三三年)、「群像」(一九三五年)などが描かれた時期である。美しい肢体をもつ黒人ボクサー、ニューヨークの生活、多様な人びとの姿、たたかう黒人や女性像。豊かな社会性をもつそれらの作品には、ユーモアもにじむ。

一九三五年、石垣は大恐慌後の政府機関WPA(雇用促進局)から仕事を得て、ハーレム裁判所の壁画制作を開始する。WPAは、ルーズベルトによるニューディール政策のもと、失

業者救済事業を行なっており、その関連で実施された〈連邦美術計画〉によって画家たちに職が与えられた。すでに、リーグの教授職にあった国吉は、この仕事はしていない。

石垣は、ハーレム裁判所壁画制作の主任となり、「アメリカの歴史」を制作することになる。「アメリカ独立革命」「アメリカの独立」「アフリカにおける奴隷狩り」「奴隷解放」の四点を計画し、とりかかった。「アメリカの独立」「奴隷解放」の二点が完成した時点で、WPAの採用条項に「市民権条項」が追加された。アメリカ国籍を持たないものは解雇されることになり、石垣は職を失い、壁画制作は中断された。いったん公開された二枚の壁画も、「ワシントンの表情が残忍」「リンカーンの顔が黒人のように見える」といった非難の声があがり、撤去されてしまう。

これまで、この壁画の様子をうかがうことができるのは、制作中の写真と和歌山近代美術館に収蔵された木炭や鉛筆で描かれた大小の「画稿」のみであった。私は、これらの「画稿」を見るたびに、そこに現れたダイナミックな画面構成にうたれ、石垣の黒人への強い親愛の情を感じていた。

今回、これらの「画稿」に加え、失われた壁画の一部と想定される彩色された作品が、はじめて展示された。新たにアメリカで発見されたもので、「奴隷解放」の右上、リンカーンと

つなぎを着た黒人労働者が描かれた部分である。大きな黒い手も見える。

　石垣が、WPAを解雇されたころ、日本はファシズムの時代にはいっていく。四一年十二月、真珠湾攻撃で日米開戦。西海岸の日本人は、強制収容所に入れられる。ニューヨークの石垣や国吉は、収容されなかったものの、「敵性外国人」としての苦難にさらされた。真珠湾攻撃直後の十二月十二日、ニューヨーク在住日本人画家は、ニューヨーク市日本人美術家委員会を結成、アメリカ合衆国に忠誠を誓い、日本の軍国主義に反対する声明文を発表した。

　国吉は、日本に向けた停戦勧告をラジオで放送し、「帝国主義粉砕」「太平洋の藻屑となれ」等のポスターも描く。今回の展示には、そのための下絵が展示された。

　石垣の作品には、このころから強さと共に悲しみが感じられる。「恐怖」（一九四一年）、「強風」（一九四二年）など、戦争でいためつけられている同胞たちを想い描いた作品や、中国の人びとに思いを馳せた作品「捕虜」（一九四〇年）も描いている。一九四六年には、原爆の状況を想像して描いた「原爆被災の図」もある。だが、それらは、三〇年代までの作品とは異なり、人びとの悲惨が描かれ、民衆の苦難に深く寄りそう石垣の心境がそのままあらわれているように感じられる。

国吉は、変化の激しい画家だ。初期の、くっきりとした線を持ち〈国吉ブラウン〉といわれる独特な茶色が多用される作品。それから〈ユニバーサルウーマン〉と称された女性たちがつぎつぎに描かれた。戦争のただ中で描かれた「夜明けが来る」（一九四四年）の女性は、憂いに満ちた表情をしている。

後半生、国吉は仮面や道化師を繰り返し描く。カゼインを使って下地を塗り、ベールをつけた独特な色調と、白塗りのクラウン——この道化師たちの姿は、国吉自身の苦しい状況を物語っている。

戦争が終わってから描かれた「ここは私の遊び場」（一九四七年）——大きく描かれた破れ、垂れ下がっている黒い日の丸の旗、後方には、遊んでいる女の子が小さく描かれている。私は、ベン・シャーンの「解放」に描かれた回転ブランコで遊ぶ子どもたちの表情を思いおこした。ベン・シャーンも、国吉と同じく移民で、親しい友人であった。だが、国吉の画面は、ベン・シャーン以上の陰鬱さにおおわれている。同年に描かれた「祭りは終わった」（一九四七年）も同じだ。背中に芯棒が刺さっているメリーゴーランドの馬が、逆さになって斃れている。同時期に描かれた「今日はマスクをつけよう」（一九四六／四七年）のピエロの表情に、戦争が終わった後の、解放感はない。勝利したアメリカの現実のなかで、祖国の敗北を素直には喜べない国

吉の屈折した心境を反映しているようだ。この戦争での、双方の犠牲者に思いを馳せればなおさらのことだ。

国吉は、四七年、芸術家の組合アーティスツ・エクイティー・アソシエーション（アメリカ芸術家組合）の初代会長に就任し、翌四八年には、「現代アメリカの最も優れた画家一〇人」にベン・シャーンとともに選出される。ホイットニー美術館で同館初の存命画家回顧展がひらかれたのもこの年である。

一方、石垣は苦しい状況にあった。四九年十一月、FBIに妻綾子とともに喚問され、五〇年八月には、移民局から出頭を命じられ尋問を受ける。翌年、栄太郎は逮捕され、移民局に連行される。石垣夫妻は三週間以内の国外退去と再度の渡米禁止を命じられる。朝鮮戦争のさなかのことである。

この時、栄太郎が、片山潜からの手紙や関係する印刷物をすべて焼いたこと、大急ぎで作品をキャンバスからはずし、丸めて日本に持ち帰ったことを、私は直接石垣綾子さんに聞いた。

今、神奈川県立近代美術館と和歌山県立近代美術館とに分かれて収蔵されている「街」（一九二五年）は、栄太郎自身によって真二つに切られた。この話をしたとき、栄太郎は気性の激しいところのある人だったと綾子さんが語っていたのを思い出す。

栄太郎は、日本に帰国後、東京三鷹に住まうが「風土になじめず、体調をくずす」（画集『石垣栄太郎』一九九一年、年譜より）。滞米時代を振り返る文章を、いくつか書き残してはいるが、新たな制作には取り掛からなかった。

国吉は、画家として名声を博する一方で、アメリカ国籍を持たない外国人として様々な酷い仕打ちをうけていた。それは、二〇一六年六月～七月に開かれたそごう美術館（横浜）の国吉康雄展のパンフレット『Do you know YASUO KUNIYOSHI?』（取材・文 才士真司）に詳しい。

しかし、会場入り口に展示されている「ミスターエース」——彼の眼には、孤独の中での不敵さがある。サーカスのコスチュームをつけたまま口を一文字にして立っているミスターエースの太い腕や握りこぶしからは、国吉が大戦後の痛手から脱却しつつあることがうかがえる。

だが、この年、石垣は、すでにアメリカにはいない。

国吉の死後、抽象画が主流になった冷戦下のアメリカで、国吉は忘れられていった。しかし、二〇一五年、ワシントンDCのスミソニアン博物館で国吉の回顧展が開催されると、『ワシントンポスト』や『ニューヨークタイムス』は絶賛し、四九万人が同展を訪れる。国吉は復活した。とはいえ、現在のトランプ政権下にみられる移民排斥の動向の中で、これから国吉の受容

はどうなっていくのだろうか?

『THE OTHER AMERICAN MODERNS Matsura, Ishigaki, Noda, Hayakawa』が最近届いた。石垣栄太郎の「ボーナス・マーチ」が表紙になっている。著者の王士圃カリフォルニア大学マーセド校准教授は、国吉に関する著作もある。彼は、今回の和歌山の展覧会では「包囲された人々石垣と国吉の身体表現」と題した講演を行っている。私は、アメリカの若いアジア系研究者によるこの本に、新たな事実が書かれていることを期待している。

東京・横網と八広——二つの追悼式と竹久夢二

横網町公園〈関東大震災朝鮮人犠牲者追悼式典〉

二〇一七年九月一日、横網町公園での〈関東大震災朝鮮人犠牲者追悼式典〉に参加した。両国駅から国技館を右手に見て安田庭園に入れば、向かいが横網町公園である。公園に入ると、そこは、東京都慰霊堂裏手の納骨堂の前で、黄色の袈裟を身に付けた日本山妙法寺派の僧侶の一団が団扇太鼓を鳴らし、読経をあげていた。

納骨堂は、慰霊祭の時だけ扉が開けられるという。ここには、関東大震災と東京大空襲で亡くなった身元不明の遺骨十六万三〇〇〇体が収められている。

日本山妙法寺派の僧侶たちを、反戦・平和集会、原発反対の集会やデモで私はたびたび見かける。日本山妙法寺派の〈非暴力不服従運動〉に、私は共鳴し、いつも頭が下がる思いで見ている。

日本山妙法寺派の僧侶たちを見かけると、一九七〇年代前半に『芸術運動』をともに編集していた詩人であり、多方面にわたる批評家でもあった柾木恭介［一九三一─二〇〇四］の「無名のための記念」（『猫ばやしが聞こえる』績文堂、二〇〇五年）を思い出す。このタイトルは、魯迅の『忘却のための記念』にちなんでいるに違いないが、義母竹内いと［一八九八～一九七三］について書かれたものだ。旧満州で旅館を営んでいた彼女は、早くに寡婦になり、三人の幼い子（長男は中国文学者の故竹内実、長女は柾木夫人・角谷美智子）を育て、敗戦で、すべてをうしない、引き揚げてきた。そして一九六五年、剃髪・得度。満州時代に知り合っていた日本山妙法寺の寺に住み込み、青年僧らの食事の世話をして生涯を終えた。

内田宜人［一九二六─二〇一六］が綴っている日本山妙法寺派の僧のことも忘れられない。敗戦一年後、団扇太鼓をたたいて歩いていた旧制府立第一中学の同級生松谷被鎧に声を掛けられた。互いに復員兵の成れの果てのような格好だった。松谷は、日本山妙法寺派の僧となっていた。七年たってメーデー事件の一年後、東京・墨田教組の委員長として、デモの先頭で旗をもっていた内田は、彼と出会う。その後もデモをしているとき、幾度も、読経しながら団扇太鼓を打ちならす彼と出くわした。が、話を交わすことはなかった（内田宜人『遠き山焼け』績文堂、二〇〇六年）。

この日は、九四年前（一九二三年）、関東大震災が起こった日で、公園内の東京都慰霊堂では、〈関東大震災・都内戦災遭難者秋季慰霊大法要〉が営まれていた。ここは、陸軍被服廠跡で、当時は空き地であった。ここに避難してきた三万八〇〇〇人が炎に包まれ焼死した。

マイクの声が日本庭園の向こう側から聞こえてくる。〈関東大震災朝鮮人犠牲者追悼式典〉

金順子の鎮魂の舞（著者撮影）2017年9月1日

を妨害する集会のようだ。この式典に小池都知事が追悼メッセージを寄せないことがすでに報道されていた。石原元都知事さえ、毎年追悼メッセージを寄せている。この日、追悼の式典は平静に行われた。

金順子（韓国伝統芸術研究院代表）による関東大震災朝鮮人犠牲者追悼碑前での〈鎮魂の舞〉は、白鷺が舞っているように、軽やかで、力強い。〈レイバーネット日本〉（二〇〇一年創立）で知り合った二人の青年が、舞のための下敷きを敷いたり、かたづける仕事をてきぱきと手伝っていた。

会場の本部テントの裏側には、当時の地図や報道写真、子どもの絵などが張られ、朝鮮人虐殺の様子を伝えている。

荒川河川敷 《関東大震災94周年　韓国・朝鮮人犠牲者追悼式》

翌日、荒川河川敷・木根川橋下手で《関東大震災94周年　韓国・朝鮮人犠牲者追悼式》が開かれた。京成線八広駅で下車し数分歩くと追悼式を主催する「ほうせんかの家」がある。河川敷の追悼会場に行く前にここに寄る。脇に追悼碑があって、並んでお参りしている。私の前の人は、ひざまずき、顔を地面に擦り付けるようにして祈っていた。

この碑には、「悼」の文字が書かれている。この文字を見た瞬間に、関谷興仁さんの陶板作品に刻まれている「悼」の文字が浮かぶ。もしかすると、この文字も関谷さんが書かれたのはと、碑の裏側に回ってみた。しかし、裏には、次のような言葉が刻まれていた。

「一九二三年関東大震災の時、日本の軍隊・警察・流言飛語を信じた民衆によって、多くの韓国・朝鮮人が殺された。

東京の下町一帯でも、植民地下の故郷を離れ日本に来ていた人びとが、名も知られぬまま尊い命を奪われた。この歴史を心に刻み、犠牲者を追悼し、人権の回復と両民族の和解を

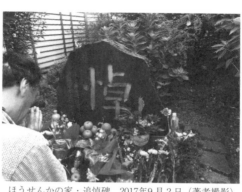

ほうせんかの家・追悼碑　2017年9月2日（著者撮影）

願ってこの碑を建立する。

二〇〇九年九月

関東大震災時に虐殺された朝鮮人の遺骨を発掘し追悼
する会　　　　　　　　　グループ　ほうせんか

〈悼〉の文字を書いた方がどなたかはわからなかった。

ここから数分歩いて荒川河川敷に設営された追悼式
場に行く。今年で三六回になる〈韓国・朝鮮人犠牲者追悼
式〉に参加するのは私は初めてだ。

会場で一人たたずむ加藤直樹さんに出会った。彼は、『九
月、東京の路上で――一九二三年関東大震災ジェノサイドの残響』
（ころから、二〇一四年）で、朝鮮人・中国人が虐殺された現

地を訪れ、過去と今の連なりを示す優れたルポルタージュを書いている。

五〇〇ページをこえる『関東大震災朝鮮人虐殺の記録――東京地区別一一〇の証言』（西崎雅夫
編著、現代書館、二〇一六年）には、当時の記述から現代に至るまでの膨大な証言がおさめられて
いる。この時虐殺された平沢計七と思われる生首が地面に放置されている写真は、私の頭から

離れない。巻末の『子供の震災記』（目黒書店、一九二四年）での記述削除・書き換えの指摘は、当時から朝鮮人虐殺の事実を隠そうとしたことを明かす貴重なものだ。追悼式では、その著者・西崎雅夫さんが、〈ほうせんか〉を代表して挨拶をされた。

関東大震災当時、荒川放水路はまだ開削工事中で、多くの朝鮮人労働者がその仕事に従事していた。火災に追われた避難民たちは、旧四ツ木橋に殺到、そこに、まもなく「朝鮮人の放火・爆弾投擲・投毒・襲撃を伝える流言飛語」が流れる。避難民を交えた自警団がつくられ、地震当夜から虐殺事件が起こっている。千葉からは軍隊が出動、土手に据えられた機関銃で、次々と朝鮮人は殺される。

地域の中で埋もれていたこの事件を掘り起こしたのは、小学校教師・絹田幸恵さん（故人）。一九八二年、〈ほうせんか〉が結成され、学生だった西崎さんはその当時から活動に加わり、今に至っている。

追悼の歌（歌・趙博さん　伴奏・矢野敏広さん）が歌われ、「死んだ男の残したものは　ひとりの妻とひとりの子ども　他には何も残さなかった　墓石ひとつ残さなかった」（武満徹作曲・谷川俊太郎詩）と河川敷にひびく。この場にぴったりの歌だった。詩・曲パギやんの「わてらは陽気な非国民」「九月の空」が歌われる。趙博さんの歌声は力強い。

曾祖父が殺された中国人犠牲者遺族・黄愛盛さんは、中国から参加し、挨拶した。さらに慎蒼宇法政大学准教授（当時）は、朝鮮から旅行に来たばかりの祖父の兄がこの時、瀕死の重傷を負った経緯を報告。

閉会後には、鮮やかな民族衣装をまとった数十名によって民族芸能「プンムル」が繰り広げられた。〈レイバーネット日本〉川柳班で活躍している笠原真弓さんもコスチュームを身に着け輪の中にいた。

会場の河川敷には、手作りの朱い小さな風車が、いくつも地面に刺され、回っていた。

竹久夢二『東京災難畫信』

追悼式から一か月半ほど過ぎた十月中旬、法政大学での授業を終えてから横網町公園を再訪した。もう銀杏の葉が色づき始めている。関東大震災朝鮮人犠牲者追悼碑の後ろで公園整備の工事が行なわれていてその音が聞こえてくる。九月一日、人であふれていた碑の前に、いまは誰もいない。枯れた生花がさされたままで、私は、花をたずさえてこなかったことを悔やみつつ手を合わせた。

横網町公園の一角には、東京都復興記念館もある。一九三一年、「関東大震災の惨事を長く

後世に伝え、また焦土を復興させた当時の大事業を記念」（公園パンフレット）して建てられた。

この二階建ての建物は、一九四五年三月十日の東京大空襲でも焼けなかったのだろうか、古風なままにひっそりと立っている。誰一人として入場者はいない。

焼けただれた物品、当時の様子を伝える写真や版画・絵葉書等のなかに、たった一枚、赤字で「流言飛語による治安の悪化」とタイトルが付けられたパネルがあった。以下、その全文。

「この大地震で、多くの人々が冷静な判断力を失い、不安にかられた結果、様々な流言が生み出され、無秩序に拡散していきました。／特に被害の中心になったのは、当時日本の統治下にあった朝鮮から来た人々でした。九月一日夕方から広まった「鮮人襲来」といった噂を受けて、二日夜に政府は緊急勅令による戒厳令を宣告。軍隊や警察も一時は噂を信じて行動したため、これが流言のさらなる火種となり、これを信じた市民が自警団を結成し、朝鮮人や朝鮮人と誤認した中国人、日本人を暴行・殺傷しました。この他にも、社会主義者が犠牲になった亀戸事件など人災による殺傷事件が多発しました。」

そして「軍人や自警団に追われる人」を描いた児童の絵（本横小学校「大正震災記念畫帳」より）と数日後に警視庁が通知した「注意」の張り紙（流言を発したものに処罰を下すとある）がこのパネルに入っていた。

思いがけずここで、竹久夢二『東京災難畫信』の展示も見ることができた。『暗い時代の人々』（森まゆみ、亜紀書房、二〇一七年）で数枚紹介されていて、見てみたいと思っていた。

竹久夢二は、有島生馬と被災直後の町をスケッチして回っている。それをもとに『都新聞』に九月十四日から毎日連載した二一枚のスケッチと文章が、当時の新聞を拡大して、ここにすべて展示されていた。

子どもたちが自警団ごっこをしている様子が描かれている。文章は「萬ちゃん、君の顔はどうも日本人じゃないよ」という子どもの言葉から始まっている（「自警団遊び」九月十九日、左頁）。

「災害の翌日にみた被服廠跡は、實に死體の海だった」（「被服廠跡」九月二〇日）と、亡くなった方がたの具体的な記述が続く。「とても惨しくて、どうしても描く氣になれなかった」とそこには書かれていて、絵には、死体を焼く煙が立ちのぼっている。

竹久夢二は美人画で有名だが、社会的な絵を描いていることはほとんど知られていないように思う。ここで購入した六〇ページの冊子『竹久夢二　東京災難畫信』（二〇一五年）には、この「東京災難畫信」だけでなく、「震災雑記」（『改造』一九二三年十月号・「荒都断篇」（『文章倶楽部』同十月六日）、文・小川未明　挿絵・竹久夢二の『週刊朝日』（同十月十四日号）など、震災直後に描いたスケッチと文章が、コピーして掲載されていた。

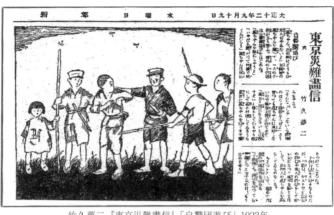

竹久夢二『東京災難畫信』「自警団遊び」1923年

〈ほうせんか〉から、〈関東大震災94周年　韓国・朝鮮人犠牲者追悼式〉の報告集（B5判、一二ページ）が送られてきた。その中に、〈ほうせんか〉が出した「墨田区長・墨田区議会議員のみなさまへ」という文章と資料が同封されていた。

今年（二〇一七年）九月十三日の区議会で質問にたった大瀬康介区議が、横網町公園にある朝鮮人犠牲者追悼碑文を「大嘘」で、「日本人を悪者にし、対立軸を作り出すような宣伝工作」で、墨田区は、「碑の撤去を東京都に申し入れることが賢明」と発言したことに対するそれは、抗議の文章だった。

横網町公園は、墨田区にある。が、九月一日の追悼式典に、小池東京都知事だけでなく、墨田区長もメッセージを寄せていなかった。

神奈川・葉山──**ベン・シャーン　二枚の絵と一冊の絵本**

神奈川県立近代美術館　葉山

二〇一一年三月十一日、東日本大震災が起きた。その年の十二月から開かれたベン・シャーンの展覧会をみるために葉山を訪れた。神奈川県立近代美術館　葉山は、海岸を散策したり、食事を楽しんだりできる。好きな美術館のひとつだ。今回の「ベン・シャーン　クロスメディア・アーティスト──写真、絵画、グラフィック・アート展」（二〇一一年十二月三日～二〇一二年一月二九日）を見ながら、さまざまなことを考えた。

私はベン・シャーンに惹かれて、いくども彼の展覧会を見ている。今回はタイトルが示しているように、ジャンルを横断するベン・シャーンの多様な作品を見ることができた。

ここでは、二枚の絵について書きたい。

「解放」

ベン・シャーンの「解放」（一九四五年、ニューヨーク近代美術館所蔵）をじっと見ると、ケーテ・コルヴィッツの「カルマニョール」（一九〇一年）のことが思い浮かぶ。

舞台は、同じパリだ。「カルマニョール」は、フランス革命の時、「ラ・マルセイエーズ」とともに歌われた革命歌の題名。ケーテ・コルヴィッツは、ギロチンの周りで踊る人びとと太鼓を打ち鳴らす少年を描き、この歌を題名とした。彼らの足元には、まだ血が流れている。

「解放」は、ベン・シャーンの作品を見たことがある人ならば思い出す印象的な作品だ。一九四四年八月、ドイツ軍に占領されたパリは解放された。ベン・シャーンは、パリ解放のニュースを聞きこれを描いた。

二つの作品は、時代も状況も異なっている。だが、描かれた人の表情が共通している。「カルマニョール」については拙著『ケーテ・コルヴィッツの肖像』で、すでに書いた。ベン・シャーンの「解放」ではスカートの少女が三人、回転ブランコをしている。後ろのビルは斜めにかしげ、最上階の半分は破壊され、なくなっている。ビルの前面は、瓦礫の山。空爆も市街戦もあった。街は戦場と化していた。

レジスタンスが勝利し、パリはナチスの支配から解放された。家のなかや防空壕に閉じ込められていた子どもたちは、外で遊べるようになった。少女たちは、回転ブランコで空をとんで

いる。

ところが、子どもの表情に、解放を喜ぶ表情はみられない。背景の空は、陰鬱な白みがかった灰色だ。街角の様子からも喜びは伝わらない。住まいは破壊され、食べ物も乏しい。戦争の痕跡は、街からも人びとからも、なくなっていない。絵には、解放直後の複雑な社会・政治状況がにじんでいる。

陰鬱な空と、それと交じり合ってしまいそうな色の、かしいだビルのなかに、ひとつ、縦模様の赤い色の布がある。その赤とブランコの少女の一人が着ている赤い上着。二つの赤は、この絵のなかで印象的だ。シャーンは、作品の中で、赤を効果的に用いる。彼は、瓦礫の中にひらけていく未来を見ようとする。それが、絵の中の、〈赤〉ではないだろうか。

三人の子どもの表情に屈託が感じられるが、かといって孤独の中に閉じこもってもいない。まちうける重い現実と、それを変えていく希望とが画のなかに交差している。

「ラッキードラゴン」

もう一枚は「ラッキードラゴン」(一九六〇年)。

ビキニ環礁でのアメリカの水爆実験で被ばくした第五福竜丸の乗組員久保山さんが病室のべ

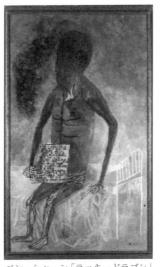

ベン・シャーン「ラッキードラゴン」
1960年（福島県立美術館所蔵）
©Estate of Ben Shahn/VAGA at ARS,
NY/JASPAR,Tokyo 2020 E3958

ッドに腰掛け、紙を手にしている。久保山さんが右手で持っている紙には英文で、こう書かれている。

「私は漁師久保山愛吉という名前です。一九五四年私たちの漁船ラッキードラゴンはビキニから数マイルの所をさまよっていました。私と私の友人たちは焼かれたのです。私たちになにが起こったのか私たちはわかりませんでした。その年の九月二三日に私は被爆のために死にました。」

もはや、久保山さんは、この世の人ではない。その彼が「被爆のために死にました」という紙を持っている。足は、塗り残されていて、中が透けてみえる。

「解放」は、ナチス支配からの解放を描いているが、描かれた少女たちの表情はかたい。「久保山とラッキードラゴン伝説」は、病室のベッドに腰掛ける久保山さんを描いているが、彼は生者ではない。二枚とも印象的な絵だ。

今回展示された「ラッキードラゴンシリーズ」は、この「ラッキードラゴン」のほかに、大川美術館からの「なぜ?」とドローイング八点で（七点は第五福竜丸平和協会の所蔵）、日本にあるものはまとめてみることができる。

ベン・シャーンの妻バナーダ・シャーンは『ベン・シャーン画集』（バナーダ・シャーン／ベン・シャーン、日本語版　リブロポート、一九八一年）に、このシリーズについて書いている。

「どの作品よりも、これは彼の世界を確立したものであり、社会に対する彼のかかわり方を表現し、彼がやりたいと思っていた役割を告げている。」

シリーズといっても、これはストーリーを持つものではない。一九五七年から翌年にかけてアメリカの物理学者ラルフ・E・ラップのエッセイ「ラッキードラゴンの航海」の挿絵一四点に始まり、六一年の個展「ラッキードラゴン伝説」、六五年、作家リチャード・ハドソンとともに出版した『久保山とラッキードラゴン伝説』のテンペラ画・グワッシュ画・ペン画作品の集合であって、ベン・シャーンが一九五七年から八年間に、第五福竜丸のビキニ環礁での被爆とその後を描いた作品群を「ラッキードラゴンシリーズ」と言っているようだ。

ベン・シャーンは、一九六〇年に来日、京都を中心に一か月ほど滞在している。このシリ

ーズとの関連は不明だが、鯉のぼりや焼津の風景などは日本に来たからこそ描けた。シャーンが京都滞在中に「当時のソビエトの社会主義リアリズム絵画を否定し、ドイツの女流画家ケーテ・コルヴィッツやピカソは尊敬する」と語ったこと、粟津潔が和田誠と連れ立って京都に会いに行ったなどのエピソードが展覧会の図録に収録されていて興味深い。

この展覧会は、このあと、名古屋市立美術館、岡山県立美術館へと巡回、最終展示の場所は、福島県立美術館である。福島県立美術館は「久保山とラッキードラゴン伝説」を収蔵し、これまでもベン・シャーンの「反核」の想いを受け止めてきた。

今回、アメリカの七つの美術館から借りた六九点の作品が、巡回最後の場所である福島県立美術館では展示されないことになった。その中には、前述の「解放」も含まれる。作品自体とアメリカから赴く美術館員の被爆とを、アメリカの関係者が心配しているのが展示されない理由である。

このニュースに対して、和合亮一は怒りに満ちた詩を書いている。福島でこそ、ベン・シャーンの作品を見たいと。

あとで、『福島の美術館で何が起こっていたのか 震災、原発事故、ベンシャーンのこと』（黒

川創編、二〇一二年、編集グループＳＵＲＥ）を読み、福島県立美術館の学芸員の話から、あらためてそのいきさつがわかった。展示拒否は残念であり、同時に原発被爆の恐ろしさを考えさせられた。

詩人アーサー・ビナードは、ベン・シャーンの「ラッキードラゴンシリーズ」から、絵を選びだし、構成し、詩を書き、一冊の絵本にしている。

『ここが家だ　ベン・シャーンの第五福竜丸』（集英社）である。

第五福竜丸の乗組員たちが、一九五四年ビキニ環礁で、広島型原爆の一〇〇〇倍の爆発力を持つアメリカの水爆実験に晒されてから五二年後、二〇〇六年の出版だった。

この絵本は、三・一一を予言したかのような内容となっている。

「ひとは／家をたてて／その中にすむ」。冒頭にはこの言葉が置かれ、その右ページは、「ボーイズ　デイ」（こどもの日）と題されたシャーンの描いた鯉のぼり。シャーンは、来日したとき、空に泳ぐ鯉のぼりをたいそう気に入ったという。しかし、この鯉のぼりは、物語の展開

を予感するかのように、黒く描かれている。

マグロの　からだに
カツオの　からだに
サメのからだに
放射能が　もぐりこんだ。
空高く　とんだ　放射能は
雲を　よごして　雨と　いっしょに
畑のキャベツや　ニンジンに　ふった。
なにを　たべたら　いいのか。

「久保山さんのことを　わすれない」と
ひとびとは　いった。
けれど　わすれるのを　じっと
まっている　ひとたちもいる。

シャーンの絵の一枚一枚、ビナードの文の一節一節が、こころに響く。

　雨がふる。
　放射能の
　みんなの　家に
　またドドドーーン！
　わすれたころに

　それは現実になった。
　この絵本は、シャーンの描いた「Desolation」（荒廃）で終わる。見開きのページの上三分の二は、どこまでも続く灰色の空だ。その空の下、黒い海で波がうねっている。絵の左側には、ビナードの「波も／うちよせて／おぼえている。／／ひとびとも／わすれやしない」という言葉が添えられている。

竹橋・府中・上野──藤田嗣治　戦争画の問題

国立近代美術館・府中市美術館・東京都美術館

国立近代美術館で〈MOMAT コレクション藤田嗣治展〉を見た。国立近代美術館が収蔵している藤田嗣治の全作品展示だった。二〇一五年秋から冬にかけてで、映画『FUJITA─フジタ』（監督・小栗康平）の公開と重なっていた。私は、そのどちらも訪れ、ともにある苛立ちを感じ、もやもやとした気持ちがはれなかった。それは、なぜだったのか、考えてみたい。

映画『FUJITA─フジタ』

小栗康平の監督デビュー作『泥の河』（一九八一年）は、いまでも好きな作品である。敗戦後の貧しい母子を描いていい映画だった。主人公の少年と加賀まり子が演じたその母親、どぶ川に浮かぶ船のモノクロの画面がいまも脳裏によみがえる。

その後、小栗が撮った作品を私は見ていない。小栗は、『泥の河』とは違ったところに行っ

てしまったような気がしたからだ。だが今回は、彼がどのように藤田嗣治を撮ったのか、どの
ように藤田の戦争画をとらえたのかに関心をもち『FUJITA—フジタ』を見に行った。

映画は、藤田のフランスの時代と、戦時の日本の時代とを、二部作のようにはっきりと二
つに分ける。なにがなんでもフランス画壇で成功したい、世に出たいともがき、そして成功し
ていくフランス時代の藤田の姿は、見ていて痛々しいと思えるほどであった。だが、油絵に日
本画の技法を取り入れた彼の絵のモチーフはどこにあるのか。フランスで彼は何を描きたかっ
たのか。日本で画家としてみとめられなかった藤田が、何としてもパリで認められたいとあが
く姿は画面から見える。が、そこには、第一次大戦後のヨーロッパの現実や歴史は見えない。

一転して、日本に帰国した藤田。若い君子夫人と二人、田舎に住み、そこに同化しようと努め、
戦争画を描く。日本編の画面では、唐突に、幾度も、狐が走り回る。小川の流れの中に藤田の
戦争画「アッツ島玉砕」の絵が沈んでいる——こうした思い入れたっぷりな映像を見ても、いっ
たい小栗はここで何を言おうとしているのかよく理解できない。

一番印象に残ったのは「アッツ島玉砕」を展示している美術館の場面だ。赤ん坊を背負っ
たねんねこ姿の母親が、「アッツ島玉砕」の絵に手を合わせている。絵の前には賽銭箱が置か
れている。その脇で、ゲートルを巻きカーキ色の国民服を着た藤田が、賽銭が入れられるたび

に敬礼する。これは実際にあったことだという。なけなしの金を賽銭箱に入れる女性の夫は戦死したのかもしれない。が、寡婦となった女性と藤田の姿の対比はあっても、それはそれだけの描写にとどまっている。

藤田がなぜこうした戦争画を描き、このような行為をしたのかは、映画からは見えない。小栗が、戦争画をどうとらえているのかも不明である。

それは、映画のパンフレットや映画に関連して、小栗がいろいろなメディアで話したり書いたりしているのを読んでもとらえることができなかった。そこに私のいら立ちがあった。

国立近代美術館　MOMATコレクション藤田嗣治展

「藤田嗣治全収蔵作品展示」と銘打って開かれた作品二六点の展示には、彼の描いた十四点の「戦争画」が含まれていた。

敗戦後、アメリカに押収されていた戦争画は、一九七〇年、沖縄返還に先がけて「無期限貸与」の形で返還され、この美術館に収蔵された。だが、その後、これらの戦争画は公開されず秘蔵された。それに対して、展示を求める意見が返還直後からあがり、時々何枚かに限定されて展示されただけだった。

今回「一挙展示」された藤田の戦争画は次のものである。

(1) 南昌飛行場の焼打　一九三八／三九年　192×518cm

(2) 武漢進撃　一九三八／四〇年　193×259.5cm

(3) 哈爾哈河畔之戦闘　一九四一年　140×448cm

(4) 十二月八日の真珠湾　一九四二年　161×260cm

(5) シンガポール最後の日（ブキ・テマ高地）　一九四二年　146×300cm

(6) ソロモン海域に於ける米兵の末路　一九四三年　193×258.5cm

(7) アッツ島玉砕　一九四三年　193×259.5cm

(8) ○○部隊の死闘―ニューギニア戦線　一九四三年　181×362cm

(9) 血戦ガダルカナル　一九四四年　262×265cm

(10) 神兵の救出至る　一九四四年　192.8×257cm

(11) 大柿部隊の奮戦　一九四四年　130.5×162cm

(12) ブキテマの夜戦　一九四四年　130.5×161.5cm

(13) サイパン島同胞巨節を全うす　一九五五年　181×362cm

(14) 薫空挺隊敵陣に強行着陸す　一九四三年　194×259.5cm

十四枚の絵それぞれの大きさに今更ながら驚く。

いまこうして藤田の戦争画がまとめて展示される背景には、彼の戦争画は、〈美術作品として優れたもの〉との説が広がっていることがある。だが、それらは本当に〈美術作品として優れたもの〉であろうか?

ここでは、もっとも有名な「アッツ島玉砕」を見てみる。

この絵は、はたして「玉砕」の現実を描いているだろうか? 全滅を「玉砕」＝「玉と砕ける」というごまかしの言葉で言い表し、戦死を美化し、一人一人の死など悼むことなく、いっそう戦争に突き進んでいく当時の軍の意向に、藤田の「アッツ島玉砕」は、ぴったり沿ったものだった。累々と横たわる戦死者の上で、アッツ島守備隊長・山崎保代が歯をむき出しにして日本刀を振りおろしている。重なり合うようにして斃れている死者のほとんどが、アメリカ兵の風貌である。

私は、この絵を前にして、藤田は、一人一人の兵士の死を悼んでいるとはまったく思えなかった。そこに、「死者を悼むかのように菫の花」が描かれていると、読みとる説もあるが、私にはとてもそうとは思えない。

会場で、藤田が撮影したという子どもたちのチャンバラごっこを撮った映画が上映されていて、チャンバラごっこを撮っている藤田の姿と、アッツ島で全滅した兵士を描く彼の姿が私には重なって見えた。泰西名画に似せて技量の限りを尽くして描いて見せるために、彼は、この絵を描いた。「アッツ島玉砕」に限らず、どの絵も、巨大ないわば「絵空事」といってよい。

戦場で斃れていく兵士一人一人の命、死を受け止めねばならない家族の悲しみなどに、藤田は、思いを馳せることがない。自分の絵の成功しか頭にないエゴイストと言われても仕方がない。

藤田は、一九四四年に次のように書いている。

「世界の巨匠の戦争画は、実に名画として其の実証を明らかにして居る。日本で戦争画の名画が出ないという訳はない。ありと凡ゆる画題の総合したものが戦争画である。風景も人物も静物も、総てが混然として其処に雰囲気を起す。今日我々が最も努力し甲斐のあるこの絵画の難問題を、この戦争のお蔭によって勉強し得、更にその画が戦時の戦意高揚のお役にも立ち、後世にも保存せられるという事を思ったならば、我々今日の日本の画家程幸福な者はなく、誇りを感ずると共に、その責任の重さはひしひしと我等を打つものである。」

（『美術』第四号）

藤田の戦争画十四枚は、この言葉を裏付けている。彼は、画家として自分の名を残す絶好

の機会としてしか戦争を見ていない。彼は、中国に行こうが、南方に行こうが、侵略者の姿も死者の姿も見ることはない。「巨匠」への道を見ているだけだ。

その意味では、パリで、世に出たいとあがき、彼の「特許」であった——で認められた藤田と、のような素材を使って可能になったのかは、彼の「特許」であった——で認められた藤田と、

戦争画の藤田とは、その思想において変わっていない。

『母の友』（福音館書店）二〇一五年八月号掲載の画家・井上洋介の言葉をいま思い出した。

一九三一年生まれの井上は、小学校から工場に連れて行かれて働かされていた。絵の好きな井上は、戦争画を上野に見に行き、藤田の「アッツ島玉砕」を見ている。

井上は、この時のことを、次のように語っている。

「ぼくにとっては、油絵のにおいをかげるだけでもよかった。ふだんは工場で鉄と汗のにおいにまみれているでしょう。絵の具のにおいは、それだけで、どこか平和を感じさせてくれました。」

一九四三年八月二九日、軍は、山崎保代守備隊長の二階級特進を発表、公募した歌詞に山田耕筰が曲をつけた顕彰歌が作られ、広く歌われた。「アッツ島玉砕」は、軍からの委嘱によってではなく藤田の意志で描かれ、八月三一日に完成、ただちに陸軍に「献納」され、翌九月一

日からの《国民総力決戦美術展》に展示された。「アッツ島玉砕」の絵の前で、油絵の具のにおいを感じたという井上少年の言葉に、私は胸をつかれた。あのころ、少年は油絵の具など手に入れようもなかった。そんな少年がいたことなど、特権的な立場で戦争画を描いていた藤田の想像の及ばないことだったろう。

画家は、戦争協力度によって、三つのグループに区分され、画材の配分もそれにしたがって行われていた。もちろん藤田は最上級のランクであった。彼は、使いたいだけの画材を手に入れることができただけでなく、画家たちに画材を配分する権限も持っていた。彼は、陸軍にも海軍にも認められ、画家のなかでも、もっとも特権を持っていた画家であった。

藤田の戦争画を見ているうちに、私は戦没画学生慰霊美術館《無言館》（長野県上田市）に展示されている戦没画学生の絵のことも思い出した。彼らは、絵を描くことを放棄させられ、累々と横たわっている兵士の側に追いやられた人びととなのだ。

また二〇一九年九月に発行された北村小夜の『画家たちの戦争──藤田嗣治の「アッツ島玉砕」をとおして考える』（梨の木舎）には、こうある。軍国少女で、当時日本赤十字救護看護婦養成所の生徒であった北村は、制服を着て美術館に見に行った。「その場にいる人は皆、『仇を討たなければ……』と感じたに違いないと思った」と。

いま、第二次世界大戦における日本の侵略戦争を、「正しい戦争」であったとする考えが横行している。その中で、藤田の戦争画は、「芸術的価値」の優れたものであるという評価さえ広がっている。

二〇一六年十月一日から十二月十一日「生誕一三〇年記念　藤田嗣治展——東と西を結ぶ絵画」が府中市美術館で、そして二〇一八年七月から東京都美術館で「没後50年　藤田嗣治展」と銘打って開かれた。いずれにも私は足を運んだが、どちらも大変な賑わいだった。戦争画「アッツ島玉砕」と「サイパン島同胞巨節を全うす」は、どちらにも展示されていた。府中市美術館は「ソロモン海域に於ける米兵の末路」も展示した。

「没後50年　藤田嗣治展」では、朝日新聞は〈記念号外〉を発行。その一面は、二九年の自画像と「私は、世界に日本人として生きたいと願ふ、／それはまた、／世界人として日本に生きることにも／なるだらうと思ふ。——藤田嗣治「随筆集、地を泳ぐ」（一九四二年）より」との言葉で構成されている。藤田は、復活して、戦争中の彼の発言や文章も、宣伝文句として使われていることに私は愕然とした。

最後に、秋山清［一九〇四―一九八八］の詩「白い花」を考えたい。

　白い花
アッツの酷寒は
私らの想像のむこうにある。
アッツの悪天候は
私らの想像のさらにむこうにある。
ツンドラに
みじかい春がきて
草が萌え
ヒメエゾコザクラの花がさき
その五弁の白に見入って
妻と子や
故郷の思いを
君はひそめていた。

やがて十倍の敵に突入し

兵として

心のこりなくたたかいつくしたと

私はかたくそう思う。

君の名を誰もしらない。

私は十一月になって君のことを知った。

君の区民葬の日であった。

これは、藤田嗣治と同じく、「アッツ島玉砕」を契機に書いた詩で、一九四四年『林業新聞』に発表された。

秋山は、アッツ島で死んでいった無名の兵士を「君」と呼ぶ。「君」は、ツンドラのアッツ島の「みじかい春」に咲くヒメエゾコザクラの花に見入り、故郷の家族を想う。「君」は、天皇の軍隊の兵として死んでいくことを受けとめ死んでいかざるをえなかった。秋山は、彼の死をわがこととして悼む。戦争のもたらす現実を書いている。秋山の詩「白い花」は、同じアッツ島での日本軍全滅を描いて、藤田のとらえ方とは対極にある。

吉本隆明は、戦時下の秋山の詩を、「日本の詩的抵抗の最高の達成」と評価した（『秋山清詩集』思潮社所収）。秋山は、小さな詩集『白い花』の再刊（麦社、一九七二年）にあたって、「戦争は昨日のことのようにも思え、ずっとむかしだったような気もする。この詩集は私に容易に戦争を忘れさせない」と書いている。

藤田は敗戦後、戦争責任を批判されたのに対して「絵描きは絵だけ描いて下さい。仲間喧嘩をしないで下さい。日本画壇は早く国際水準に到達して下さい」と言い残して日本を去った。

彼にとって、戦争の悲惨のすべてが絵の材料でしかなかったことが、よくわかる。だが、戦争画の果たした役割――戦争責任は、いまもなお問われている。

前橋・茅ヶ崎・町田──木版画の歴史 アジアと日本

アーツ前橋・茅ヶ崎市美術館・町田市立国際版画美術館

二〇一九年に続けてアーツ前橋、茅ヶ崎市美術館、町田市立国際版画美術館版画展で開かれた版画展を訪れた。三つの美術館での版画展は、規模は異なっていたが、それらを通して、私は、あらためて木版画について考えた。

アーツ前橋「闇に刻む光　アジアの木版画運動　1930s〜2010s」展

まず、「闇に刻む光　アジアの木版画運動　1930s〜2010s」展。二〇一八年末の福岡での同展には行くことができず、二〇一九年二月二日からのアーツ前橋での開催を待って訪れた。

この展覧会のメインタイトル「闇に刻む光」は木版画のことだ。何も彫られていない板に墨をつけて摺れば真黒な画面だ。そこに彫刻刀を入れ、彫り、摺ったなら、彫った場所は白く、

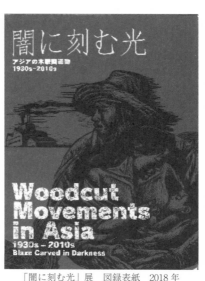

「闇に刻む光」展　図録表紙　2018年

同じ作品を手渡せる。版画の中でも木版は、もっとも簡便な手法だ。

10のセクションに分かれた展示は、「1930s上海〈ヨーロッパの木版画、中国で紹介される〉」から始まる。

会場に入ると、ケーテ・コルヴィッツ〔一八六七─一九四五〕の木版画「カール・リープクネヒト追憶像」〔一九二〇年〕と木版画シリーズ『戦争』の「寡婦1」〔一九二三年〕がおかれている。「カール・リープクネヒト追憶像」は、コルヴィッツのはじめての木版作品で、エルンスト・バルラ

光を放つ。木版の白と黒の対比は強い。作品そのものが放つ光。同時にそれらは運動となって世界の闇を切り拓いてゆく──それが「闇に刻む光」の意味だろう。

十六世紀ドイツ農民戦争のなか、文字の読めない農民の間で、版画が果たした役割を私は思い出した。農民の靴ブントシュウを描いた旗印が思い浮かぶ。

版画は、複数印刷可能であり、大勢に

ハの木版画に啓発され制作された。誰もが入手できるよう廉価版も作られ、人びとのあいだに
渡っていった。

魯迅［一八八一－一九三六］は、中国の文学運動の中で、コルヴィッツの版画に触発され、木刻
運動を組織し、さらに彼女の版画集も出版した。上海の内山書店の店主内山完造の弟嘉吉が上
海での木版画講習会に招かれた際の写真（一九三一年八月二三日）が会場に展示されていた。私
はそこまでは承知している。だが、その後のアジアでの木版画運動の展開について、この展覧
会は詳しく紹介していた。展示は、予想していた以上の規模と広がりを備えていた。

「1930s中国と日本〈版画運動が発展、美術の大衆化〉」では、魯迅の木刻運動を契機に
創造された中国の作品や新聞・雑誌・ポスターが展示される。一九三五年発行のブランケット
版新聞『大公報』の全国木刻連展特集の面には九枚の版画作品が掲載されている。そのなかの、
皺だらけの両手が描かれた作品は、コルヴィッツが描いた数々の〈手〉を思いおこさせる。
セルゲイ・トレチャコフ［一八九二－一九三九］の『吠えろ中国』の上海上演（一九三〇年初
演）を契機に制作されたリー・ホア［一九〇七－一九九四］の同名の作品（雑誌『現代版画』一四集、
一九三五年）――目隠しされ縄で縛られてもなお抵抗している労働者――は、中国木刻運動の代

表作といわれている。

かつて私は、〈思想運動〉芸術運動部会機関誌『芸術運動』の編集を担当していたが、その16号（一九七三年十二月号）で、セルゲイ・トレチャコフの特集をしたことがある。石黒英男が「工作する作家トレチャコフ」を書き、石黒・野村修・内藤猛の三人がトレチャコフの文章を翻訳した。スターリンの粛清の犠牲になったトレチャコフだが、日本での紹介は稀だった。石黒は、『吠えろ中国』が一九二六年にモスクワで初演された後、ドイツ、イギリス、日本、ポーランド、アメリカなどで上演され、見終えた観客たちがいっせいに「吠えろ、中国！」と唱和したことを紹介していた。

中国では、三〇年代当時、すでにこのようにアクチュアルな木版画が制作されていた。

このセクションには、一九三〇年代前半の日本のプロレタリア美術運動（小野忠重・勝木貞夫など）や一九四五年、解放後の台湾で生まれた作品の展示もある。

「1940～50ｓ日本〈美術の民主化、中国版画ブーム〉」では、鈴木賢二［一九〇六－一九八七・本書四三頁］や高萩炭坑や基地反対農民を描いた新居広治［一九一一－一九七四］の作品、上野誠［一九〇九－一九八〇］の「ケロイド症者の原水爆戦防止の訴え」（一九五五年）など、敗戦後、日本で木版画運動が高揚したことを物語る作品が多数展示されている。

展示には、上野英信（文）・千田梅二（版画）の『えばなし　せんぶりせんじが笑った』（一九五四年）もあって、目配りの広さを感じる。私の手元に、一九五五年に発行された新書版『せんぶりせんじが笑った！』（現在の会編・ルポルタージュ日本の証言7、柏林書房）がある。そこには、ページごとに炭鉱労働者の生活とたたかいの木版画が刷られている。当時、それは幻燈になり上演されていたことを松本昌次さんに聞いたことがある。

これらの日本の作品展示の中で、小口一郎［一九一四—七九］の連作「野に叫ぶ人々」は、画面も大きく、光彩を放っていた。横長の迫力のある構成——足尾鉱毒被害と田中正造を中心にした農民のたたかいを描いた作品は、六〇年の反安保闘争の翌年から制作が始まっている。小口は、六〇年の敗北のあと、くじけることなくたたかう意志を描き、人びとを励まそうとしたのだろう。

「1940s〜50sベンガル〈土地を奪還せよ〉」、「1950s〜60sインドネシア〈新聞にみる版画交流〉」「1950

ｓ〜６０ｓシンガポール〈大陸から南洋の日常へ、版画と漫画の交錯〉」、「１９６０ｓ〜７０ｓベトナム戦争の時代〈国境を超えた共闘〉」、「１９７０ｓ〜８０ｓフィリピン〈独裁政権との闘い〉」の展示は、アジアの各地で版画が反植民地運動のなかで制作されたことを示していた。

ベトナム戦争の最中、中国の林軍［一九二一‐二〇一五］が制作した木版画「血が浸み込んだ大地」（一九六五年）は、右手にライフル銃、左手に本を持ち、赤ん坊をかかえるベトナム女性を描いている。それは、ベトナムへの連帯を示すものであった。その作品は、東パキスタン（現バングラディッシュ）、インドネシア、香港、アメリカの日系活動家の新聞等で解放闘争のシンボルとして使用されていく（黒田雷児「ベトナム戦争の時代──国際的な解放闘争のシンボルになった木版画」図録より）。

フィリピンのレオニーリョ・オルテガ・ドロリコン［一九五七］の「農園の中で」（二〇一四年）は、図録の表紙（一〇四頁）でも使われているが、彼の木版画は、デザイン性と力強さをあわせもっている。図録にある彼の文章「民衆の中へ──〈カイサハン〉とその後」（訳・江上賢一郎）には、実践を通じて、民主的な木刻作品を創造していく過程が記されていて興味深い。

展示された作品はそれぞれの国・地域に根ざした文化を背景にして、表現は多様だ。同時に、反植民地の闘いという点で共通し、緊迫した状況下での一人ひとりの生命の光が刻まれていて、

息詰まる思いで作品を見た。

「1980s〜2000s韓国〈高揚する民主化運動〉」では、ようやく既知の作品に出会い、私は息がつけるような思いをした。

光州の抗争を描いた洪成潭［一九五五］の「五月連作版画——夜明け」では、記録性と木版画の可能性をあらためて考えた。報道管制が敷かれて光州の様子は報道されない。そのなかで、洪成潭は、木版画によって光州の出来事を世界に知らせた。この連作五〇枚のなかには、光州で起こった虐殺やコミューンのような助け合いを描いた作品と、象徴的に数名を描いてその悲しみやたたかいを描いた作品とがある。この連作版画が果たした役割を考えると前者の必要性は理解できる。が、後者の「弟のために」「夜明け」には、より普遍性があるように感じた。

《多様な木版画展示》として、青空の下で展示された作品とそれを見る人びとの写真は、「民衆美術」として発展した韓国の木版画運動の発展を物語っていた。

この展覧会の数か月後、二〇一九年六月三〇日、日本美術会主催の《洪成潭 講演と作品上映》の会に私は参加した。韓国民衆美術運動の中心的存在である洪成潭——彼のチャーミングな人柄と韓国美術界の話に引き付けられた。韓国全土で一七〇〇万人が参加し、朴槿恵大統領退陣を実現したキャンドル革命の背後には、美術の担い手による作品の創造と活動もあった。

最後のセクションである「2000ｓ～インドネシアとマレーシア〈自由を求めるDIY精神〉には、一九九八年スハルト政権崩壊前後に結成された集団〈コレクティヴ〉が、腐敗した政治と環境破壊を告発した作品が多数展示されている。

二〇一六年、渋谷のギャラリーで開かれた「ムハマッド・ユスフ Catching Javanese Eyes」展（六月二三日～七月十八日）を訪れ、インドネシアの風土に根付いた彼の細密な作品を見た。今回の展示のなかにもムハマッド・ユスフ［一九七五―］の名があった。渋谷の個展で、彼は、「スハルト政権末期に誕生した学生たちの反体制運動から発展したアーティスト兼活動家集団『タリン・パディ Taring Padi』の創設メンバーの一人」と紹介されていた。そのとき、タリン・パディとはいったいどのような集団なのか知りたいと思った。ところが、思いがけず、前橋でタリン・パディの作品と出会うことができた。

ここで私は、集団で制作する作品の無名性に注目した。インドネシアでは「マージナル」「タリン・パディ」「パンクロック・スゥラップ」といったグループが活動している。タリン・パディには制作者個人の名はない。それぞれの作品の下の制作者の部分にはグループ名だけが書かれている。タイトルは、「圧力抜きで、自分を信じて、自由に選べ」「政治は王朝にあらず」

「ストライキだ！」「民衆は一丸となって環境を破壊する工場を拒否する」「あなたはもう平等？女性の政治権利を」等とあって、絵とタイトルを見るだけで内容は十分に理解できる。が、絵の中に文字が書かれているが、それが理解できないのは残念だった。「あらゆる採掘は生活を脅かす」は、一つの画面に、自然、家、生活などが、大小さまざまに細密に描かれていて、見ていると時間を忘れてしまう。

ムハマッド・ユスフのようにグループから独立し個人で活動する人も出たが、描く人は入れ替わっても、制作者名は「タリン・パディ」としている。「金網でできた筋肉と鋼でできた骨」「出稼ぎ労働者」「黒い山」「考えて考えよ」などの作品には、マージナル　マイク［一九七七］「ボイコット」「庶民が犠牲になる」などには、マージナル　ボブ［一九七八］と名前が記されている。マージナル　マイク＆ボブと記された作品もあり、「マージナル」は、この二人が中心なのがわかる。

「パンクロック・スゥラップ」はその名の通りパンクロックのグループでもあるのだろう。音楽グループが「借金があるからわたしたちは働く」とか「文化の攻撃」「海は命」と題した木版画を制作している。

ここにあげた三つの制作集団はいずれも音楽活動と不可分で、ラジオ局も運営している。こ

うした若い文化活動家たちが、インドネシアでは活動している。その無名性と音楽と木版画とのコレクティブは、いまの日本にあっては考えられないことで、興味が尽きなかった。

この展覧会の企画の中心を担った黒田雷児（福岡アジア美術館運営部長）は、『木版画運動』が突如現れた、ささやかであるが興味深い例」として、台湾の「ひまわり学生運動」をあげている。台湾芸術大学の版画専攻学生が、二〇一四年三月、立法院（国会議事堂）前の路上に臨時印刷スタジオを設置し、木版作品を掲げ、政府に抵抗した。その様子も会場に提示されていて、インターネットによる情報や画像があふれる中でもなお、木版画には独自の力と可能性があることを物語っていた。

本展の図録（一〇四頁）は、A4判二五六頁で、展示作品だけでなく、黒田雷児のほか、水沢勉をはじめ、外国人研究者を含めて二〇名近くの論文が掲載されていて、その意欲が伝わってくる。

展覧会のおかげで、初めて前橋を訪れることができた。前橋駅の改札口をでると、「神楽坂読書会」でご一緒の坂井ていさんとばったりお会いした。この展覧会を企画した方をご存じとのことで、目指すところは一緒だった。そのあと坂井さんは、縁のある〈萩原朔太郎記念館〉

に行くとのことだった。私は、前から訪れたいと思っていた〈土屋文明記念館〉へ行くバスに乗った。

茅ヶ崎市美術館「創作版画の系譜　青春と実験の系譜」展

アーツ前橋での展覧会を見て版画について再考したいと思っていた矢先に、茅ヶ崎市美術館で開催されていた「創作版画の系譜　青春と実験の系譜」展（二〇一九年二月十日〜三月二四日）、町田市立国際版画美術館での「彫刻刀で刻む社会と暮らし──戦後版画運動の広がり」展（二〇一九年四月十日〜六月二三日）を続けてみることができた。

山本鼎「漁夫」1904年
上田美術館所蔵

創作版画とは、江戸時代から続く浮世絵の伝統──下絵師・彫師・摺師からなる分業制──とは異なり、作者自らが原画を描き、彫り、摺った版画のことである。今回は、その黎明期から二〇世紀初頭の作品を中心に、創作版画が新たなジャンルとして確立されていく過程を、二〇人・一八〇点の作品を通して知ることができる

展示だった。

一九〇四年、山本鼎［一八八二―一九四六］の「漁夫」（前頁）が、創作版画の始まりとされる。どてらをまとい、頭に手ぬぐいの鉢巻をした漁夫がひとり、海を見ながら煙草をふかしている。小さな作品だ。

恩地孝四郎［一八九一―一九五五］、藤森静雄［一八九一―一九四三］、田中恭吉［一八九二―一九一五］の三人の画学生によって一九一四年に発刊された詩と版画の同人誌『月映（つくはえ）』――そこには、静謐な抒情と田中の結核の発病で死に直面した複雑な思い――生への熱望・絶望・孤独などが具象・抽象、それぞれの中に表現されている。

この展覧会では、信州と創作版画運動とのつながりも言及されていた。木版画制作の講習会が信州で開催され、農民・市民らが東京の専門家から学ぶことができた。ここでは、美術学校での専門教育とは異なる方向で木版画が発展していった。それには、山本鼎の信州での農民美術運動や自由画教育運動も貢献したにちがいない。

展示は《版画の青春》そのもので、「自画自刻自摺」の創作版画が、一九〇四年の「漁夫」以来、独自のジャンルとして確立していったことを的確に示すものであった。上野誠の「労働」（一九三九年）が展示作品の中でもっとも新しいものだった。その後日本は、戦争の時代に

突入していく。

この日久しぶりに湘南の早春の海を見た。年配のサーファーたちが後片づけをしていた。

町田市立国際版画美術館「彫刻刀で刻む社会と暮らし——戦後版画運動の広がり」展

茅ヶ崎市美術館「創作版画の系譜」から、戦争期をはさみ、二〇年以上経た時点から、町田での展示は始まる。この展覧会は、敗戦後の「戦後版画運動」と呼ばれた一連の作品による、〈ミニ企画展〉とされていたが、豊かな内容の展覧会だった。

上野誠の「メーデー」（一九五二年）「第五福竜丸　焼津港にて」（一九五二年）、前橋にも展示されていた押仁太（新居広治・滝平二郎・牧大介）の「花岡ものがたり」（一九五二年）、新居広治「農婦（砂川）」（一九五六年）「炭鉱労働者」（一九五〇年代）などが「社会を描く」と題されたコーナーに展示されている。小口一郎の「波紋」（一九六〇年）は、六〇年反安保闘争で渦になって国会を取り巻いたデモ隊の人びとと赤旗を俯瞰図のように描いていて、小品であるのに、その人びとのエネルギーに圧倒される。小口は、この翌年に、アーツ前橋で展示されていた大型の木版画連作「野に叫ぶ人」にとりかかっている。

鈴木賢二の作品もある。プロレタリア美術運動を担った小野忠重による木版画制作の入門

書の展示もあった。こうしたことが、茅ヶ崎市美術館で言及されていた長野県の各地での版画運動の展開を支えていたのだ。長野には、木刻に便利な木が身近にあったという指摘にも納得した。

五〇年代前半の呉炳学［一九二四］作品「故郷の人々」「農作業での休息」もあり、彼の「朝鮮の田舎道」は『日本版画新聞』九号（一九五二年七月）に掲載されている。九〇歳を優に超えている呉炳学は、今も（二〇一九年現在）川崎で健在のはずだ。

朴史林（パクサリム）「粛清」（一九五〇年代）は、十人以上が虐殺され、つるされている様を描いている。いつどこでの「粛清」だろうか？　一九五二年に日本版画運動協会に入り、版画集を刊行とあるが、私はここではじめて彼の名を知った。生没年ともに不明だという。

展示された二人の作品は、朝鮮戦争の時代の作品である。版画運動では、敗戦後、朝鮮人美術家とのこうした連携もあった。もっと詳しいことを知りたい。

この展示の中でたった一人の女性である小林喜巳子［一九二九］の「日本人の生命」（一九五四年）は、第五福竜丸で被爆して亡くなった久保山愛吉さんの死を悼む作品で、ケーテ・コルヴィッツの「カール・リープクネヒト追憶像」を思い浮かべずにはいられないものであった。

同じ作者の大作「私たちの先生を返して――実践女子学園の闘い」（一九六四年）もよかった。

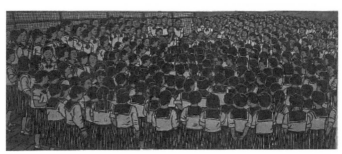

小林喜巳子「私たちの先生を返して──実践女子学園の斗い」1964年（個人蔵）

一九六二年に実際に起こった学園民主化闘争が扱われている。組合運動を問題視され解雇された三人の教師を学校に入れるため、女生徒たちが始業式をボイコットして集会を開いたことが描かれている。

日本は「版画王国」とも呼ばれている（日本経済新聞「木版画の巨人 平塚運一」下、二〇一九年六月二三日）。府中市美術館で開かれていた「棟方志功展」（二〇一九年五月二五日～七月二日）で棟方の「板画」の数々を見たり、オリヴァー・スタットラー『よみがえった芸術 日本の現代版画』（珍風書房、二〇〇九年）を読んだりすると確かに「版画王国」なのかと思う。今、町田市立国際版画美術館では、「畦地梅太郎 わたしの山男」展（二〇一九年七月六日～九月二三日）が開かれている。彼の初期の版画は、茅ヶ崎市美術館にも出品されていた。戦後の作品からは山の空気が漂う。 日本人の作品にはめずらしくユーモアにあふれ、私は好

んでいる。

このように版画展を見てくると、版画が、明治維新以降の日本の絵画史のなかで、油絵とは異なった独自の発展を遂げてきたことがわかる。それには、江戸期の浮世絵の伝統もあるにちがいない。版画は、人びとの生活に密着して作られてきたのだ。

版画をたずねて美術館を巡っている間に、季節は移ろい、冬から春へ、そして初夏となった。湘南の海は、サーファーたちでにぎわっているのだろうか。

＊『美術運動』一四七号（二〇二〇年三月）で、町田市立国際版画美術館の学芸員・町村悠香が「現代における『戦後版画運動』の訴求力――『彫刻刀で刻む社会と暮らし――戦後版画運動の広がり』を書いている。予想以上の反響があったのは、「闇に刻む光　アジアの木刻運動1930s―2010s」展が関心を掘り起こしたこともあろうと指摘している。また、『在日朝鮮人が『国際』を名乗る美術館に展示されるのはふさわしくない」という趣旨のアンケートによる投書があったことも書かれていた。この展覧会の直後には〈あいちトリエンナーレ〉での「表現の不自由展」中止事件が起きた。

Ⅲ 破壊から再生へ

再生への模索──セバスチャン・サルガド

二〇一五年の初夏、映画批評家の木下昌明〔一九三八─二〇二〇〕が、セバスチャン・サルガド〔一九四四─〕の映画の試写会に誘ってくれた。私は、急いでサルガドのこの一〇年間の仕事を調べた。

サルガドは、二〇〇一年の「ポリオ撲滅キャンペーン」の現地取材ののち、二〇〇四年まで、写真プロジェクトを展開していなかった。数年の後に動き出したのは、〈GENESIS〉のプロジェクトで、この仕事に彼は二〇一一年まで取り組み、写真集『GENESIS』（表紙の写真は映画ポスター〔次頁〕にも使われている）として二〇一三年に発表されている。日本では、まだ出版されていない。私は、一番安価だったドイツ語版を注文した。その写真集が届いて驚いた。重くて片手では持ち上がらない。B4判よりひとまわり大きな判型で五二〇ページ、量ると三・八キロもあった。

地球上に残された自然の営みのなかに、彼は生命の〈GENESIS＝起源・創世紀〉をとらえようとしている。サルガドが、はじめて人間以外の生物——自然の動物たちを写していた。しかも動物のまなざしで。

映画『セバスチャン・サルガド 地球へのラブレター』の監督は、ヴィム・ヴェンダースとサルガドの息子でドキュメンタリー映画を撮っているジュリアーノ・サルガドの二人。

冒頭は、極寒の、北極の氷原上を転がりながらセイウチを撮影しているサルガドの姿だ。これまで、この地球上で、理不尽な苦しみの中にある人間を撮り続けてきたサルガドが、きびしい自然の中で生きている動物たちを、そして、

その写真家は、"神の眼"を持つ——

映画『セバスチャン・サルガド 地球へのラブレター』同映画のポスター。©Sebastiao Salgado ©Donata Wenders ©Sara Rangel ©Juliano Ribeiro Salgado

その自然と共に生きている人びとの姿を撮っている。

過酷な環境——その中で生き残り、生の営みを続ける動物と人間。消費と競争、そして利潤とは隔絶された世界。サルガドは、なぜ、いまのグローバリゼーション社会と切り離されたかのような世界を撮ったのだろう？　なぜ、サルガドは、沈黙の後に、このプロジェクトにたどり着いたのか？

セバスチャン・サルガドの写真に私が最初に衝撃をうけたのは、一九九三年、国立近代美術館で開かれた写真展「人間の大地」を見た時だ。この展覧会で、サルガドがはじめて本格的に日本に紹介されたのだった。

あり余るほどの物質に囲まれた当時の日本の生活からは見えないものがそこにあった。私たちの日常とは隔絶してしまっている南米やアフリカの人びとの日常が、モノクロの写真で、まるでそこに暮らしている人間の眼で見ているかのようにとらえられている。ひと気のない天井の高い美術館が、ある時は砂漠の中のような、ある時はアンデスの山中のような空気を漂わせる。見渡すかぎりの砂漠に、杖をつき、全裸の少年が立っている。その足は、杖と変わらぬほど細い。

サルガドの写真は、写真を売るために、あるいは自分の名を売るために、センセーショナルな現場を求めて世界中を渡り歩く写真家のそれとはまったく違う。この時まだサルガドが属していた写真家集団マグナムの先人であるロバート・キャパやカルチェ・ブレッソンとも異なる。

彼は、この大地に生をうけ、育ち、労働し、死んでゆく人びとの一生を、すべての人に等しくある人間の尊厳を、ヒューマンに――ヒューマンという表現では充分にあらわせてはいない気がするのだが――とらえる。

一年後の一九九四年、写真展「労働者たち WORKERS」が渋谷のザ・ミュージアムで開かれた。

私は、ブラジルの金鉱採掘現場で泥まみれで働く労働者の姿に圧倒された。サルガドは、労働現場に身をおき、労働者群像を、広角で、あるいは働く人間をクローズアップで、モノクロームにおさめる。そこには、彼の凝視し続ける力と、対象と心をあわせる力とで、はじめて可能となる瞬間がとらえられていた。

「今でも手を使って仕事をしている人がいること、近い将来、地球上からいなくなってしまうかもしれない労働者を今のうちに記録しておこう」と考えたとサルガドは言う。だが、とら

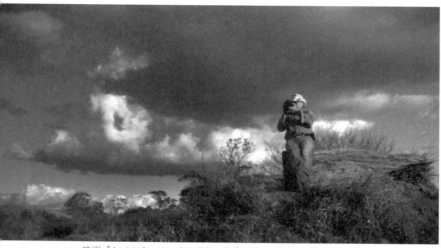

映画『セバスチャン・サルガド　地球へのラブレター』より。
©Sebastiao Salgado ©Donata Wenders©Sara Rangel ©Juliano Ribeiro Salgado

えられているのは、それだけではなかった。

コンピューターが導入され、大規模な機械化がなされようとも、それとは違う尺度でなされる労働が存在する。最先端の技術のもとでも人間の手による労働は不可欠であり、熟練や共同作業のなかには喜びもあり、激しい肉体労働の後には、怠惰な消費生活では味わえない安らぎもありはしないか。労働は、その悲惨な現実の下でも、悲惨なだけではない。

さらに、彼の写真は、社会構造をとらえ、そこに、変革への力が隠されていることも示している。

写真展から帰って彼の写真集『OTHER AMERICANS（もうひとつのアメリカ）』

『AN UNCERTAIN GRACE（不確かな恩寵）』『人間の大地　労働』日本語版（岩波書店、一九九四年）を改めて見た。いずれもが、現代の人間が置かれている現実を直視し、その未来を考える視点で貫かれている。

写真展「労働者たち WORKERS」を機に来日したサルガドは語っていた。「わたしにとってブラジルでもっとも美しい表現の一つが、トラヴェジーアという言葉です。これは普通、横断とか道程とか通過を意味する言葉ですが、それは同時に、人間の知性の可能性をしめす指標でもあります。」（『アサヒカメラ』一九九四年八月号）

今日、世界的規模で起こっている「移民」や「亡命」といった言葉で表現される大規模な人口移動——そこに、サルガドは「人間の適応可能性、いいかえれば、あたらしい土地や文化、言語のなかに自分自身を定着してゆく能力」を見る。そのうえ、彼は、〈トラヴェジーア〉という言葉に、今日の世界で不可避的なものである人口移動の中に、人類の未来を見ようとしている。それは、人類の、インターナショナルな新たな可能性をはらむものに転換しうるものなのかもしれない。

その後、こうした考えのもとで取り組んだのが、『移民』や『亡命』による大規模な人口移

動をとらえる仕事で、七年の歳月をかけている。「国境を越えて EODUS」展が日本で開かれたのは、二〇〇二年だった。EXODUSとは、集団移動を意味し、旧約聖書の「出エジプト記」のことも意味する。

写真展は、モノクロームの写真三〇〇点からなる五部構成（Ⅰ　夢を抱く移民と紛争から逃れる難民：生存本能　Ⅱ　アフリカの悲劇：漂流する大陸　Ⅲ　ラテン・アメリカ：地方の過疎、都市の混乱　Ⅳ　アジア：新しい都市の出現　Ⅴ　子どもたちのポートレート）で、サルガドの希望によって、小学生以下は入場無料だった。

EXODUSのために、サルガドは、四〇か国以上の国で「難民、亡命、移民」の現実を撮った。彼は、ニュースを追いかけるカメラマンではない。彼はじっくりそこに腰を落ち着け、ともに生活し、撮る。何か月もかけて。

メキシコからアメリカに不法入国する人びと、命をかけて、小舟でアフリカからヨーロッパを目指す人びとは、とにかく食べられる所を目指している。パレスチナの難民も、クルドの難民も、彼の故国ブラジルの〈土地なし農民たち〉の姿もある。ケーテ・コルヴィッツの「農民戦争」を想起させる農民の一団、乳飲み子を抱き、闘いのこぶしを振り上げる母親たち。そこで斃れた、犠牲者たちもとらえられている。

最後に展示されていた「子どもたちのポートレート」の前で、私は、ほっとして、ある安らぎを覚えたのを思い出す。難民キャンプで暮らす子どもたちや土地なし農民の子どもたち、家族と生き別れた難民の幼い子どももいる。どの子もまっすぐ、カメラを見据えている。その視線は、写真を撮るサルガドへの信頼感に満ちていて、「I am（僕はここにいる）」と訴えている。

このとき（二〇〇二年）、サルガドは、妻レリアとともに来日、講演会が開かれ私は参加した。写真を学ぶ若い人たちに直接話したいというサルガドの希望で、写真専門学校で開催された。私は、一言も聞き逃すまいとメモをはしらせた。印象的な言葉の連続である。

彼は、写真を撮る前にまず社会科学を、経済学を学びなさい、と何度も繰り返し語った。ニュースを追いかけていって、偶然、一、二枚よい写真が撮れるかもしれないが、それで終わりだ、基礎体力をつけるようにとと若者に強く訴えた。

「私はドキュメンタリー写真家である。」

「今地球上で何が起きているか、その学習を！」

「グローバリゼーションをどう考えるか？　本当の部分をだれも語ろうとしない。」

「すべての豊かなものが、北半球に集中している。」

「ルアンダ、ボリビア、象牙海岸……そこの人びとと仕事をした。彼らは、より長い時間、より低年齢で働いているが、靴も家も車もない。もらった金で、質の悪い食べ物は買えるが、健康に対して払う金はない。」

「何億人もが、国境を越え、移動を余儀なくされている。」

「おととい、プレス向け記者会見で、『日本では移民というのはなじみが薄い問題だ、移民問題には関心がない』といわれた。しかし、日本には、以前から、在日朝鮮・韓国人がおり、私の祖国ブラジルからきた三五万人の日系ブラジル人と日系ペルー人がいるではないか。日本人にとってけっして無関係な問題ではない。」

「写真家は、写真言語で話す。」.

「EXODUSは、フォト・ドキュメンタリー・エッセイで、あらたな試みである。フォトグラフィーでも文章を描けるのだ。」

そしてサルガドは、「私は本当に写真が好き」という言葉で、この講演をしめくくった。

サルガドの写真は、ドキュメントであり、主張である。それを彼は、フォト・ドキュメンタ

リー・エッセイと表現し、作品には、考え抜かれた構図、計算しつくされた光と影、そしてその瞬間でなければ伝えられない主張が貫いている。

講演を終えて、サルガドは、同席していた妻レリアを紹介「作品の半分は妻のものだ」と語った。その直後、レリアと偶然顔をあわせた私は、挨拶し「国境を越えて EXODUS」展の大型図録の扉にサインをしてもらった。

翌二〇〇三年十一月末から翌年にかけて、「ESSAYS——この大地を受け継ぐもの展」が東京都写真美術館で開かれた。講演会の時に使われていた「エッセイ」という言葉がこの展覧会のタイトルになっていた。Ⅰ 人々の生活——[ラテン・アメリカ] Ⅱ 世界の労働者——[WORKERS] Ⅲ 移民・難民・亡命者——[EXODUS]、そして最後は、Ⅳ 飢餓・医療[サヘル——国境なき医師団][紛争の傷跡][ポリオ撲滅キャンペーン]で構成されていて、それまでのサルガドの仕事を俯瞰するような一七六枚の写真だった。

写真集『人間の大地 労働』の序言で、次のようにサルガドは書いていた。

「先進世界は、世界の人口のおよそ五分の一の消費する人々のためにのみ生産している。理

論上、余剰生産物の恩恵を受けることができるはずの残りの五分の四を占める人々は、実際に
は消費者になる道を閉ざされている。……こうして地球は分割されたままでいる。第一世界は
過剰の危機、第三世界は欠乏状態に直面している。そして二〇世紀の終わりには、社会主義の
上に建設された第二の世界は滅亡している」。

こうした認識にたったうえで、難民・移民たちの力強さと不屈の勇気に学んだサルガド。先
の講演会でサルガドはこうも語っていた。「難民・移民たちは、弱い人たちではない。生きる
希望をもって移動しているのだ。私は彼らから学んだ。〈人生はすばらしい。希望を捨てない
で生きていくのだ〉」。私もそこに、人間の尊厳と希望を見出した。

映画『セバスチャン・サルガド 地球へのラブレター』のパンフレットにこうあった。「戦争、
難民、虐殺……人間の弱さと闇に向き合い続けた男が、苦しみと絶望の果てに、見出した希望
とは——?」

サルガドは、はたして「人間の弱さと闇に向き合い続けた男」だろうか？　彼は、どのよう
な状況の下にあっても——たとえ希望であった社会主義社会の現実を見た後も、その社会の崩
壊のあとでも、〈人生はすばらしい〉と考え、〈人間の強さと希望〉を見出し、それを記録し主
張し続けていた人間だ。

DE MA TERRE
À LA TERRE
わたしの
土地から
大地へ

セバスチャン・サルガド
イザベル・フランク

中野勉 訳

Sebastião Salgado,
avec Isabelle Francq

河出書房新社

だが、EXODUSのプロジェクトのなかで、精神的にくずおれてしまっていたことが、今回の写真集『GENESIS』を読んでわかった。確かに、サルガドは、「私が見た中で最も悲劇的な惨状だったのがアフリカ」（東京都写真美術館ニュース『eyes』2003 Vol.40）と言っていた。彼は、ルワンダの現実——殺し合いが日常化し、死者をゴミのように捨てていく——を前に、人類の無力を感じ、精神を病んでしまったのだ。それを私は知らずにいた。あらためて写真集『GENESIS』を見る。そして、映画『セバスチャン・サルガド 地球へのラブレター』の映像を思い出す。

さらに、刊行されたばかりのサルガドの自伝的著作『わたしの土地から大地へ』（セバスチャン・サルガド＋イザベル・フランク著 中野勉訳、河出書房新社、二〇一五年）を読んだ。そして彼の歩んで来た道を考える。

サルガドは、ブラジルの辺境で大農場を営むドイツ系移民の息子だった。子ども時代、お金を使

う機会がないところで育ち、高校になって街に出て、初めてお金を使うことを覚えた。そこで社会の現実を知ったサルガドは、大学生になり、軍事独裁政権下での反政府運動に加わる。その運動のなかで妻とも知り合う。二人は、迫害によってブラジルに留まることができなくなる。

一九六九年夏、船で密航し、パリへ亡命。

彼が、写真を撮るようになって、なぜ、あれほど難民たちに心を寄せ、難民の子どもたちを愛情深いまなざしで撮り続けていたのか？　彼自身が難民であった、そのこととも関連していたと私は思う。

パリで苦学して勉学を続けたサルガドと妻は、チェコに亡命していたブラジル共産党中央委員会のメンバーをたずねる。一九七〇年のことだった。彼は、ブラジル共産党設立にかかわった妻の叔父の友人であった。彼は、二人に言う。「ソ連のことは忘れたほうがいいよ。ここはもうおしまいだ。官僚組織が民衆の手から権力を取り上げてしまった。闘いたいのなら、フランスで、移民と肩を並べて闘うのがいい」と。二人は彼の言葉が信じられなかった。だが、その後に訪ねた社会主義の国・東ドイツ（ドイツ民主共和国）での体験は、この言葉を証明するものだった。それは、二人にとって衝撃であった。彼らのよりどころは失なわれてしまった。

その後サルガドは、ロンドン国際コーヒー機構に職を得て、アフリカへ赴く。だがその社会

は、人びとを幸せにしていない。その現実を記録して広く伝えよう。彼は、安定した収入を得ていたコーヒー機構の職を辞め、写真家になる。

当初彼は、紛争地域をかけめぐる報道写真家であった。所属したパリの報道写真エージェントから言われた場所に飛んで世界各地で写真を撮った。紛争地の飛行場で、パリに行く乗客をつかまえ、フィルムを託してエージェントに届けた写真は、『TIME』や『Newsweek』『Stern』などに掲載された。そんな四年間ののち、彼は写真家集団マグナムに所属する。

一九九四年、マグナムを離れ、妻と共にアマゾナスイメージを設立。それからの足跡は、すでに紹介したとおりである。

サルガドのレンズは、対象をみつめ続け、それを記録する。ある人が宗教画にたとえるように精密な構図を備えている。写真を見る者が、写真のなかの人にみつめられているような感覚にさえなる。

写真のなかで、アバラ骨のうきでた犬と砂漠に立ち続けている少年は、何を見ているのか？　その痩せこけた少年はどこに行くのか？

この悲惨のなかにいる人びとは、崇高にすらみえる。そこには限りない人間の尊厳がとらえ

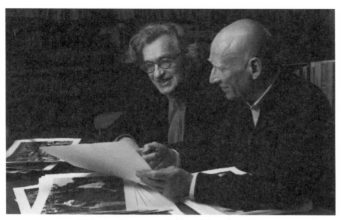

ヴィム・ヴェンダース監督（左）とサルガド

られている。サルガドは、人間に対する信頼と希望を持ちつづけ、そこから未来を考えようとしていた。

だが、ブルドーザーで虐殺された膨大な死体が処理され、人間が捨てられていく。そのルワンダの内戦のなかで、彼は、なすすべを持たない。彼は精神的に追い詰められていく。

彼は、『GENESIS』の「まえがき」に、書いている。「私は、決して思い描くことができなかったような規模での暴力と残忍の目撃者になった。」

EXODUSのプロジェクトが終わった時点で、「私は、人類にとって未来へのいかなる希望も失っていた」と。

彼は、そこからどのように再生していったの

か?

写真集『GENESIS』を見ると、サルガドは、この地球上に文明が発生する以前に立ち戻ろうとしているかのようだ。生命の始まる時代にまでさかのぼっていくことで、今の状況を変える手がかりを見出そうとしている。

そのきっかけは、親から引き継いだブラジルの大地を緑豊かな大地に再生する作業に取り組んだことにあった。幼かった頃、そこは、「パラダイス」だった。たくさんの小鳥や野生の動物のいる熱帯の植生、美しい水がながれ、魚が泳いでいた。だが、相続したとき、あたりは、一面の禿山で、荒れ野と化していた。

そこに、一本一本苗木を植える。見渡す限りの広大な荒れ野を、緑の野に再生する試みを、サルガドは始めた。

それは、妻の提案であった。もともと生えていた三〇〇種類もの苗木を植えるという途方もない作業であった。順調に進んだわけではない、苗木が根付かずに何万本も枯れてしまう。それでも繰り返し、繰り返し、何年も植え続ける。すると、徐々に苗木は根付き始め、野生の生物が帰ってきた。

人間が破壊した自然を、自分たちの手で再生させる。この作業は、自然の再生とともに、自分自身をも再生させていく作業であった——そう私には思われる。

ダウン症の次男の存在も、サルガドの再生に影響を及ぼしているのではないか。映画では、その誕生にショックを受けたことが語られているだけで、その後の彼との生活はとりあげられていない。だが、自伝によると、サルガド夫妻は、この息子を中心にした生活を営んでいる。

ダウン症による顔だちを変えようと、手術を受けにドイツのケルンに向かったときのエピソードが自伝にある。彼らは、途中で、何のために自分たちはそれをしようとしているのか、息子が望むことなのか、自問し、引き返す。そして次男の存在を受け入れる。

それは、みずからの生を、自然界の営みの中におき、自然の一員として、人類の一人として、生きていくということなのだろう。

映画のタイトルは、原題のほうがよい。原題は、「The Salt of The Earth（地の塩）」である。幾度も社会に打ちのめされたサルガドは、〈地の塩〉として、これからまたどこへ進んでいくのか？

IV 　女性たちのつくる平和

平和主義者として生きる――ケーテ・コルヴィッツ

「わたしたちは、死者を想う　わたしたちは、友を想う」

ケーテ・コルヴィッツ［一八六七―一九四五］は、一九一七年元旦、日記にこう記した。

それから百数十年経った。私も、いま「死者を想い、友を想う」。戦争を欲する勢力が身近にあるように感じて、いっそう強くそう思う。

ケーテは、一八六七年、プロイセンのケーニヒスブルク（現在はロシア・カリーニングラード）に生まれた。この時代、女性は美術大学に行けなかった。才能を認めた父親は、絵画の個人レッスンを受けさせ、成長すると、ミュンヘン、ベルリンの女子美術専門学校へ行かせた。

苦学の末医師になったカールと結婚し、ベルリンへ転居。第二次世界大戦で疎開するまで、終生そこに暮らした。二人の息子・ハンスとペーターを生み、育てながら、画家としての仕事に生涯をついやした。

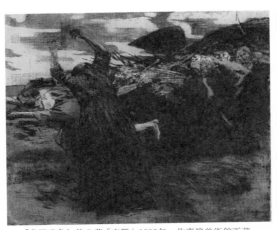

『農民戦争』第5葉「突撃」1903年　佐喜眞美術館所蔵

ハウプトマンの演劇『織工』初演（一八九三年）に触発されて制作した連作版画『織工たちの蜂起』（一八九八年）は、大ベルリン美術展に出品され、反響を呼んだ。このデビュー作に対して、皇帝ヴィルヘルム二世は、織工の現実をあからさまに描いているからとメダル授与を拒否した。

しかしコルヴィッツは、これ以後も、貧しいもの、虐げられた人びとのたたかいや悲しみを描き続けた。「わたしがプロレタリアートの生活を描くことへ向かったのは、同情や共感といったものではなく、それを理屈抜きに美しいと思った」からだと書いている。

『織工たちの蜂起』の後、彼女は連作版画『農民戦争』を制作する。十六世紀ドイツの農民のたたかいを甦らせるかのように。牛馬のごとく鋤をひく農民、鎌をもってたちあがった農民たち、そして積み重なる死者のなか、カンテラをかざし息子を探す女、とらわれて両手を縛られた人びと

──彼らは絵のなかで生きている。

表現主義絵画の運動の中で、コルヴィッツは悩みながら、みずからの芸術を確立していった。それに前後するヨーロッパの激動はそのまま彼女の生活を揺り動かしていく。

第一次世界大戦が始まると、人びとは〈祖国防衛〉の意識にとらわれ、戦争に反対するものは、少数になっていく。若者たちはこぞって戦争に志願した。ケーテの二人の息子も例外ではなかった。両親の反対を押し切り、志願兵となって出征、次男ペーターは、戦場に出ると一週間たらずで戦死する。一八歳であった。

それを知ったケーテの悲しみ──志願することを許してしまった母親としての自省と苦しみは、彼女についてまわる。

カール・リープクネヒトとローザ・ルクセンブルクが虐殺されたことを知って、ケーテは「卑劣な、けしからぬ殺戮」と日記に記した。彼女は、ドイツ社会民主党を支持していた。二人が属するドイツ共産党のメンバーではなかった。だが、リープクネヒトの遺族からのデスマスクを描いてほしいとの依頼に応じ、死体公示所を何度も訪れ、死顔のスケッチをした。コルヴィッツは、政治的主張の枠に自分を閉ざしてこだわる狭い心の人ではなかった。作品を労働者に渡

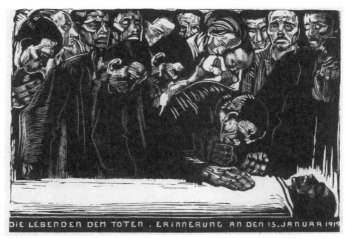

「カール・リープクネヒト追憶像」1919-20年 佐喜眞美術館所蔵

すことは画家としての権利だとして、「この時代の中で人びとに働きかけたい」と描き続ける。「生者から死者へ　一九一九年一月十五日の追憶」と言葉を刻んだ木版画「カール・リープクネヒト追憶像」は、深い悲しみの表現にとどまらない。彼女自身の悲しみは、抑圧された人びとすべての悲しみへと転換され、リープクネヒトをみつめる生き残った人びとは、追憶から出て未来への道を歩みだそうとしている。この表現は、いまも私たちの胸を打ち、深いところで芸術のありようを考えさせる。

一九一九年には、プロイセン芸術アカデミー初の女性会員にえらばれ、アトリエも提供される。「ウィーンは死に瀕している」「パンを！」「二度と戦争をするな」等々、次々にポスターを制作し

ながら、彼女は、木版画連作『戦争』を完成する（一九二三年）。一九一四年の次男ペーターの死から足掛け一〇年を経て、『戦争』を創造した。

「犠牲」「志願兵たち」「両親」「寡婦1」「寡婦2」「母たち」「人民」——この七葉からなる『戦争』は、戦場を描くことなしに戦争を描ききっている。

ヒトラーが政権を握り（一九三三年）、ケーテはアカデミーを脱退、アトリエを追われていく。ゲシュタポ（秘密国家警察）の尋問をうけて、激しい恐怖に襲われる。にもかかわらず、彼女は、見知らぬユダヤ人女性の願い——死んだ夫の墓標をつくりたいとの頼みをひきうける。その作品「たがいに握り合う手」は、妻と夫の握り合う手だけではなく、ケーテが勇敢に差しだした手でもあろう。

『戦争』第 4 葉「寡婦 1」1922-23年　佐喜眞美術館所蔵

最後の作品「種を粉に挽いてはならない」を、彼女は、「わたしの遺言」ですと長男に語っ

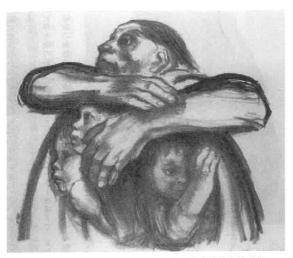

「種を粉に挽いてはならない」1941年　佐喜眞美術館所蔵

ている。母の腕の中から外を見ている子どもたちの目は好奇心にみち輝いている。母は子どもを守り、目を見開いて、命を奪おうとするものに立ち向かっている。年老いた女性が描いた作品であることを忘れさせる力強さである。

　私は、ケーテが一九一九年元旦の日記に記した言葉をいまあらためて胸に刻んでいる。

「出発しよう、そして、歩き続けよう。手をたずさえ、離れずに、前を向いて。」

母子像のこと──三・一一の後に

二〇一一年一〇月二三日・ひとミュージアム上野誠版画館開館10周年記念集会報告

（文中の作品は、当日会場で映写された）

「ひとミュージアム上野誠版画館」（以下、ひとミュージアムと標記）の開館10周年おめでとうございます。そしてその記念集会にお招きいただきありがとうございます。私は六年前に『ケーテ・コルヴィッツの肖像』を書き、日本でコルヴィッツの作品を見ることができる美術館を巻末で紹介しました。その中に、ここ、ひとミュージアムもあり、それがご縁で、数年前、ひとミュージアムでコルヴィッツ展が開かれたときに、ギャラリートークをいたしました。その時、今日の実行委員長の桜井佐七さん、田島隆館長さんをはじめ、このミュージアムを支え、ここに集っていらっしゃる方々にお会いいたしました。そしてまた今日、おはなしさせていただくことになったことを、とても喜んでおります。

ここ、ひとミュージアムの名前にもあります上野誠さんが、若いときから、ケーテ・コルヴィッツを敬愛なさっており、その作品にコルヴィッツが影響を与えていることは、すでに田島館長

がお書きになっておられます。ひとミュージアムでは、上野誠さんの平和を希求した版画に並んで、コルヴィッツの版画が一緒に展示されていて、同時に見ることができます。

コルヴィッツは、木版画の連作『戦争』を完成したとき、ロマン・ロランに手紙を書いて「わたしは、これらが全世界に広められ、あらゆる人びとに告げてほしいと思っています——これが戦争だ、わたしたちはみな、この言いようのない、つらい年月の体験を担ってきたのだ、と」といいましたが、こうして、それはいま、ここ長野で、実現しています。

私がいま考えているのは、二〇一一年のいまの日本の状況とコルヴィッツの作品とのかかわりのことです。貧困・飢餓・戦争を直視し、そのうえで未来への展望をきりひらこうとしていたコルヴィッツの作品は、いまの日本に生きる私たちにとって、いっそう身近なものになっている。そして、それらは、私たちを励ましてくれるのではないかという思いを強くしています。

今日、「ケーテ・コルヴィッツの母子像」というタイトルをつけたのは、三月十一日の震災と東京電力福島第一原発事故による放射能の放出に私たちが直面したことがきっかけです。震災によって、お子さんを亡くされたお母さんがたの姿は、コルヴィッツの「死んだ子どもを抱く女」（一四九頁）や「ピエタ」の母の姿を私に想い起こさせました。そして、原発による放射能から子どもをまもるために立ち上がったお母さんの姿を見るにつれ、ますます、彼女の描い

た母の姿を思い浮かべました。

私は、彼女の母子像を、かりに三つの主題にわけてみました。

「貧困のなかの母子像」「戦争のなかの母子像」「そして生命を守り不正にたち向かう母の像」です。

貧困のなかの母子像

母子像といいますと、まず、ヨーロッパのキリスト教信仰のなかで描かれたさまざまな聖母子像をおもい浮かべられるのではないかと思います。

聖母マリアには「七つの喜びと七つの悲しみ」があり、その喜びは、すべてイエスの妊娠・出産・成長にかかわるもの、その悲しみは、すべてイエスの迫害・苦痛・殉教にかかわるものです。コルヴィッツは、キリスト教の改革をめざした宗教者であった祖父や父のもとで、人間の解放をめざす教育をうけましたから、聖母マリアとイエス・キリストの母子像については、私たちが日本で想像する以上の知識を身につけていただろうと思います。

結婚して、ベルリンの労働者街の保険医の妻としてケーテが直面したのは、貧困にあえぐ労働者の生活でした。労働者の妻にとって、妊娠・出産は、単純に喜べることではありませんで

した。

そうした中で始まった彼女の画業は、キリスト教信仰の世界で描かれた数多くの聖母マリアと神の子イエスの母子像とは異なったものです。たとえば次の母と子の姿は、幼子イエスを抱くマリア像とはかけ離れた母と子の現実の姿です。

『織工たちの蜂起』第1葉「困窮」第2葉「死」（一八九八年）

『クリスマス』『悲惨の図』より（一九〇九年）

「飢え」（一九二三年）

「パンを！」（一九二四年）

これらは、人びとの理想像としての聖母子像ではありません。ケーテの描いた母子像は、歴史の中で、社会の中で、母と子の姿をとらえようとしていたことを示します。天上の世界の母子・理想とする母と子ではなく、歴史的・社会的現実のなかでの母子像なのです。彼女の周囲にある現実を社会的・歴史的にとらえて描く、

「パンを！」1924 年
ひとミュージアム上野誠版画館所蔵

それが彼女の母子像の特徴です。

戦争のなかの母子像

次は、「戦争のなかの母子像」です。

連作『農民戦争』第6葉「戦場」（一九〇七年）もその一つです。

この母親にとって、戦場は、累々と死体が重なる真っ暗なところで、カンテラの火をたよりに死んだ息子を探す場所でした。

この姿は、第二次大戦時、日本軍が侵略していったアジアの各地でも、また戦争末期に、日本の多くの都市での空襲や、沖縄、そして広島、長崎で起こったことを想い起こさせられます。

それだけではなく、いまの私にとっては、三陸の地で、行方不明になっている肉親をいまだに探し続ける家族の方がたの姿にも重なるのです。

それから「死んだ子どもを抱く女」（一九〇三年・次頁）があります。

この作品は、『農民戦争』の制作過程でつくられたものですが、連作には入れられませんでした。狂おしいまでに、死んだ子を抱きしめる、全身で悲しみを表現する母の姿です。ここで描かれた母の強烈な肉体は、いったいほんとうに女性・母の姿なのだろうかと戸惑うほどです。

この作品は、ケーテ自身が七歳の息子ペーター
を、彼が苦しがるほどに抱きしめて、その姿を
鏡に映してスケッチしたということです。息子
の死を受け止める母を、ケーテは、弱々しい母
親の姿としては描きませんでした。これについ
ては、後ほどもう一度ふれて、考えてみたいと
思います。

また連作『戦争』第4葉「寡婦1」（一九二二
二三年・一四二頁）もそうです。

これは、寡婦の像です。ここに子どもの姿は
ありません。戦争で夫を失った妊婦の姿で、子
どもは、まだ母の胎内にいるのです。しかし、
この木版画は、ケーテ・コルヴィッツの描いた
母子像の代表作の一つに数えられるものだと思
うのです。

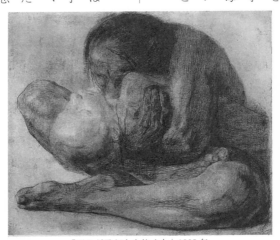

「死んだ子どもを抱く女」1903 年
ひとミュージアム上野誠版画館所蔵

私は、ケーテ・コルヴィッツとならんで、ほぼ同時代に生きたドイツの作家ベルトルト・ブレヒトについて学んでいるのですが、彼が書いた『転換の書　メ・ティ』（石黒英男・内藤猛訳、績文堂出版、二〇〇四年）のなかに次のような一節があります。

「ヒ・イェーによる極度の弾圧にさらされた時代に、ある彫刻家がメ・ティに、真実を手ばなすことなく、しかも警察の手に落ちないためには、どんなモチーフを選んだらよいかとたずねた。メ・ティはかれに、労働者の妊娠した妻をつくりたまえ、とすすめた。苦悩にみちたまなざしで自分のからだを熟視している女性像をね。そうすればきみは、多くのことを語ったことになるでしょう。」

ヒ・イェーはヒトラーのことで、メ・ティとは、中国の墨子のことです。これは、『転換の書　メ・ティ』のなかで「芸術家はたたかうことができるか？」と題された文章の全文です。『転換の書　メ・ティ』は、中国古代の賢人の問答集の形式を使って、ファシズムの時代、そして当時の社会主義の困難を語ろうとしたものです。

繰り返しますと、メ・ティは、ここで、真実を手放さないで、しかも官憲の手に落ちずに何を作ったらよいかとの彫刻家の問いにこたえて、「労働者の妊娠した妻をつくりたまえ」「そうすればきみは、多くのことにみちたまなざしで自分のからだを熟視している女性像を」「苦悩

を語ったことになる」と書いています。

私はこれを読んだとき、すぐに、コルヴィッツのこの木版画「寡婦1」を思い浮かべました。

『転換の書　メ・ティ』は、ブレヒトが死去（一九五六年）した後に発表されたものです。で

すから、ケーテ・コルヴィッツはこの文章を目にしてはいません。逆に、ブレヒトが、ケーテ

のこの作品を見ていた可能性はあります。この作品は、第一次大戦で次男のペーターを失った

ケーテが、木版画連作の『戦争』中にいれた一枚ですから、当時おなじベルリンにいたブレヒ

トが見た可能性はおおいにあるのです。

この文の原注に、ブレヒトは、ハート・フィールドのフォトモンタージュ「人的資材をむり

やり提供させられる女」（一九三〇年）を暗示しているとあります。その作品をみると、正面を

向いた妊婦と、背景にひとりの殺された兵士が横たわっていて、画面の下には「母たちよ、き

みらの子どもらを生きながらえさせてくれ！」と書かれています。ブレヒトは、一九四九年に

発表した詩「ぼくの同胞たちに」の最後の連に、この語句をそのまま使っているのですが、ブ

レヒトは、このハート・フィールドのフォトモンタージュよりも、ケーテの「寡婦1」を見て

いて、この文章を書いたのではないかと、私は思いました。

ヒトラーのファシズムのもとでの芸術家・彫刻家のたたかいを考えたとき、ブレヒトは、ケー

テのこの妊婦の像を思い浮かべたのではないか――今となっては、これは実証不可能なことなのですが、このケーテの作品は、メ・ティが彫刻家にアドバイスした意見が具体化されたような作品です。こんな推察の楽しみまで残してくれたこの作品は、ケーテの問題関心の鋭さをみごとに証明した作品であると思います。

ブレヒトは、ケーテの親友ともいえるバルラハについては、戦後になって、彼の作品に触れて批評を書いているのですが、ケーテについては、そのような文章はありません。当時のブレヒトの友人のミュンステラーが、ブレヒトの書いた詩「赤軍兵士の歌」について、「いわばケーテ・コルヴィッツの眼で見られた、絶望と希望のあいだに掛け渡されたヴィジョン」であるといった批評をしています。ブレヒトが、彼女の仕事に注目していなかったはずはありません。

ところで、コルヴィッツには、いっぽうでは、わが子を「犠牲」に差し出してしまう、「犠牲」として差し出さざるを得ない状況下におかれた母の姿を描いた作品があります。連作『戦争』の「わが子を犠牲に差し出す母の像」と題された第1葉「犠牲」です。

ケーテは、第一次世界大戦が勃発するとすぐに、「祖国防衛」のためにと志願を熱望する息子を戦場へ送り出し、十代で戦死させてしまう。最愛のわが子を戦争の「犠牲」に差し出してしまったのです。それは、彼女の場合にとどまらず、戦争のなかで無数の家族におきたことで

した。

これもまた、戦争がもたらした現実であり、母が子どもを自分の手で生け贄に差し出してしまうという悲惨な状況としてとらえられているのです。

命を守り不正に立ち向かう母の像

ケーテ・コルヴィッツは、「子どもを守る」「不正に立ち向かう」母の像を、いくつも制作し

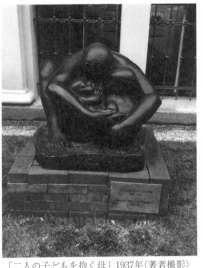

「二人の子どもを抱く母」1937年（著者撮影）
ケーテ・コルヴィッツ美術館・ベルリン

ています。たとえば、連作『戦争』第6葉「母たち」、第7葉「人民」、彫刻「二人の子どもを抱く母」（一九三七年）、最後の版画「種を粉に挽いてはならない」（一九四一年・一四三頁）などがあります。

子どもを守り、育てるだけでなく、彼女は、たたかう母の姿を描きます。さらに、子どもたちにたたかいの歴史を伝える母の姿も描いています。次の二つがそ

れです。

子どもをつれてたたかう母親〈『織工たちの蜂起』第4葉「織工たちの行進」・第5葉「襲撃」〉、わが子にたたかいの歴史を伝える母親〈『カール・リープクネヒト追憶像』木版　一九二〇年〉

ケーテは、ここで社会的抑圧と母親がたたかう姿を描きます。貧困と戦争は、社会が生み出したものだという認識がケーテにはありました。はじめからあったと言うより、芸術活動のなかからその視点をつくっていったのです。そして、社会を変革しようとする母を描くのです。

わが子を、そしてわが子にとどまらない子どもたちすべてを守り、育てるためにたたかおうとする母を描いたのです。

足早に、ケーテ・コルヴィッツの描いた母子像を見てきましたが、これらに共通して言えるのは、次のことだと思います。

ケーテ・コルヴィッツは、母と子の像を、どの場合も、社会性をもつ母子像として──現実のなかにあるさまざまな母と子として描いた。それゆえに、血のつながった狭い意味での母と子の世界にとどまらないものとなっているということです。

子どもは母親の私有物ではありません。未来を担う子どもを守ること、子どもの命を守るということは、生物学上の親であるか否かにかかわらず、すべての女性に、そして人間に問われ

ていることです。抑圧された立場にたって、命を奪おうとするものとたたかう、それは、人の

義務ではないでしょうか？

ケーテ・コルヴィッツは、母親の立場から、人間としての悲しみや悲惨を、さらに、喜びを

も描きました。それだからこそ、誰でもが——たとえ自分の子どもは戦死していなくとも——

死んだ子を抱く母親に共感することができるのです。〈共感と共苦〉——そこから、未来を切り

開く力が生み出される——ケーテが描いた母子像はその力を持っているのだと思います。

今こそ、私は、もっと多くの人にケーテ・コルヴィッツの描いた母子像をじっくり見てほし

い、そして、苦しみや悲しみを共有し、ともに生きていくことを考えていきたいと思うのです。

最後に、もう一度、ケーテの描いた母子像を振り返ってみると、「死んだ子どもを抱く女」や「種

を粉に挽いてはならない」「二人の子どもを抱く母」などに代表される母の姿は、女性とは思

えないような力強い身体をもっています。それはこれまで多くの絵画に描かれた女性像とはか

け離れた母の姿です。またモデルとなったケーテ自身の肢体がこうしたものであったとも思わ

れません。このように太くたくましい腕や足をもった女性を、どうしてケーテは描いたのだろ

うという疑問がわくのです。

ではこれは極端なデフォルメでしょうか？

155　母子像のこと——3・11の後に

そうとは思いません。ケーテが、心の中に思い描いていた母親像・女性像を具象化すると、このような姿になったのだろうと思います。これらの母親像は、見るものを圧倒する力がある――その悲しみも、子どもを守る意思も、そのからだ全体から発していると思うのです。ケーテ・コルヴィッツが言いたいことを表現するには、このような女性・母親を描かずにはいられなかったのでしょう。女性としての母親というより、人間としての母親の像なのです。

さらに、彫刻「ピエタ」についても、また、母の像だけでなく描かれた子どもの様子について考えてゆきたい、日本の女性画家・丸木俊さんやいわさきちひろさんの描いた母子像についてもケーテ・コルヴィッツの母子像との関連で考え、お話できたらと思っておりましたが、今日はこのあたりで、私の話を終わらせていただきます。

繰り返しになりますが、最後に一言付け加えさせていただきます。いまの日本の状況――町全体が津波に飲み込まれた人びと、行政の無策、原発からの放射能によってすべてを失った人びと、たえず放射能の不安にさらされている母や子、仕事に就くことができない老若男女――こうした状況のなかで、ますます彼女の作品は、現実的で、共感をもって受け止められるものになっているといってよいと思います。ここひとミュージアムで、本物が見られることは、ほんとうにすばらしいことです。ありがとうございました。

V　ケーテとともに

コスモスの咲く安曇野──いわさきちひろ

安曇野ちひろ美術館

コスモスが咲き、ススキがゆれる秋の安曇野。いま（二〇〇七年）安曇野ちひろ美術館で「ちひろとケーテ・コルヴィッツ──戦争と平和を描いた二人の女性画家」展が開かれています。画風の異なった二人が〈戦争と平和〉のテーマでどのようなハーモニーを響かせているのでしょうか。

いわさきちひろ［一九一八─一九七四］の、子どもたちを描いたおだやかで愛情に満ちた絵は、多くの絵本でも見ることができ、作品は広く愛されています。

ケーテ・コルヴィッツ［一八六七─一九四五］は、ドイツでは、知らない人のいない版画家・彫刻家といってもよく、ベルリンとケルンにケーテ・コルヴィッツ美術館があります。今展では、連作版画『戦争』をはじめ、『織工たちの蜂起』『農民戦争』から数点、そして「リープクネヒト追憶像」、「子どもを抱く母」等が展示されています。

ケーテは、第一次世界大戦で、一八歳の次男ペーターを、さらに第二次世界大戦では、同じ名の孫を失いました。息子の戦死後、幾年もかけて制作された木版画連作『戦争』――子どもを生贄に差し出す母（「犠牲」）、戦死した夫の子を身ごもっている妊婦（『寡婦1』）、子どもたちを戦火から守ろうとしている「母たち」。ケーテは、戦場を描かずに、母親の立場から戦争の悲惨を告発したのです。

「これらが全世界に広められ、あらゆる人びとに告げてほしいと思っています――これが戦争だ」とケーテは書いています。魯迅は、一九三六年、彼女の版画選集を上海で出版、一九四一年、宮本百合子は、弾圧下での最後の文章「ケーテ・コルヴィッツの画業」を発表しました。国境を越え、彼女の作品は、広がっていったのです。

ナチス支配の時代に、ケーテは作品発表を禁じられ、結婚以来住み続けたベルリンの家は、戦火で消失しました。彼女は、いつか「新しい理想」――平和主義が生まれることを確信しながら、ドイツ敗戦の直前に疎開先で亡くなりました。

ちひろの東京の家も空襲で焼かれ、一家は長野に疎開します。彼女の両親が戦後開墾を始めた場所が、いま安曇野ちひろ美術館のある北安曇郡松川村でした。ちひろは、敗戦後、日本共

いわさきちひろ「焔のなかの母と子」
『戦火のなかの子どもたち』（岩崎書店，1973年）より

産党の芸術学校に入校するために上京します。師で
あった赤松俊子（後の丸木俊）とともに、ケーテ・
コルヴィッツの絵を見たちひろは、終生、ケーテの
画集をアトリエに置いていました。

「たんぽぽを持つ少女」や「水仙のある母子像」
などの作品とならんで、ちひろの絵本『戦火のな
かの子どもたち』（一九七三年）の原画が今回展示さ
れています。「焔のなかの母と子」――厳しい表情
の母、その母に抱かれている子どもの姿は、ケーテ
のモチーフと重なります。子どもたちの視線は、緊
張感にあふれています。空襲の焼け野原に立つ子ど
も、ベトナム戦争下の子どもが描かれたこれらのモ
ノトーンの絵は、赤く彩色されたシクラメンと少女
の二枚の絵（絵本では最初と最後のページ）の間に挟
れて展示されていました。その対比によって、戦争

『戦争』第6葉「母たち」1922-23年　佐喜眞美術館所蔵

の苦しみと平和への願いが際立ちます。

　ケーテは、「理屈抜きに美しい」と思うプロレタリアートの姿を描き続けました。展示されている「襲撃」では織工とその家族の闘い、「突撃」にはドイツ農民戦争で先頭に立つ農婦が描かれています。同じコーナーのちひろの初期のスケッチ——工場の高い塀にはしごをかけ労働者が登っている「近江絹糸の労働争議」、道にしゃがみ子どもに乳をふくませている母親「道端の群集」に、働く人の立場に立つ彼女の絵の出発点を見ることができるでしょう。

　生きた時代も場所も異なっているちひろとケーテ——展示されたそれぞれの自画像からも、女性として母として画家として、平和を求め続けた二人の生き方を考えさせられます。

161　コスモスの咲く安曇野——いわさきちひろ

新潟で考える——ゴヤ、グロッス、そしてブレヒト

<div style="text-align: right">新潟県立近代美術館</div>

上越国境は紅葉の盛りだった。越後平野に出ると、田圃の風景がひろがる。子どもの頃、新潟の祖父母を訪ねて母と見ていた風景と違う。田の周りに〈はざ木〉がない。田圃沿いに並んで植えられていたひょろっと背の高いはざ木は、私が育った千葉にはなかった。車窓からそれを見ると「新潟に来た」と思ったものだ。今はもう刈りとった稲を、あのはざ木を使って干すことをしなくなったのかしら、などと考えているうちに、新幹線は長岡駅に到着した。大宮から長岡までノンストップだった。越後湯沢で降りて、バスに乗りかえ田舎に行く予定だったという老夫婦は、車中で困り果てていた。

二〇一五年十一月、長岡にある新潟県立近代美術館を訪れたのは、『没後七〇年　ケーテ・コルヴィッツ』展を見るためだ。

収蔵展なので小規模だろうが、新潟県立近代美術館には、ケーテ・コルヴィッツの最大の

彫刻「二人の子どもを抱く母」がある。この像を収蔵しているのは日本ではここだけで、私は、『ケーテ・コルヴィッツの肖像』を書く前に訪れたことがある。「二人の子どもを抱く母」は、一九三二年に着手されたのだが、ナチスの迫害にあって、ケーテがアカデミー会員の資格を剥奪され、アトリエを退去した際、未完のこの像は運びだされ、その後一九三六年にようやく完成した。

この母親の像にまた会えるのを楽しみにしていた。私は、二人の子どもを両手で抱え込むように守っているこの母の姿が好きだ。母親のまるみをおびた肢体とあどけない二人の子ども。子どもたちは、母に守られ、安心して眠っている。会場の中央に置かれたこの像を、いろいろな角度から見る。このブロンズの像からは、母親の暖かさとぬくもりが直に感じられる。子どもの表情もいい。版画からとは違う、母の体温を私は感じる。

展示は、『農民戦争』シリーズ、木版画連作『戦争』を中心として、一九〇四年の自画像もある。『戦争』の第一葉「犠牲」(次頁)を前に、私は作品の当初のタイトル「差し出す」という言葉を思った。

ケーテは、第一次世界大戦の熱狂のなか、一八歳の息子ペーターを、差し出してしまった。志願兵になることを熱望した息子の願いを拒否できず、ケーテは最終的に受け入れる。

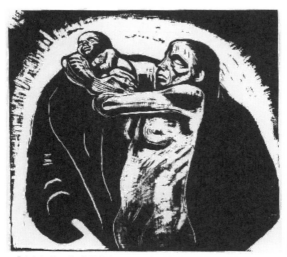

『戦争』第1葉「犠牲」1922-23年　新潟県立近代美術館所蔵

赤ん坊を「差し出し」ている母親の苦悩の表情は、ケーテのそれであり、そして母の周りのマントのような黒い布はこの親子を襲っている残酷な時代を表しているのだろう。「犠牲」より「差し出す」の方が、ケーテの苦悩を言い表しているように思える。

息子の戦死を契機に制作されたこの木版画シリーズ『戦争』は、安全保障関連法（「戦争法」）が強行成立（二〇一五年九月十九日）したいまの日本で、現実的で、だれもの身に迫ってくる。いまこの版画を見るものは、戦争の犠牲者一人ひとりの苦しみを、自分のものとして受け止めるだろう。学芸員の平石昌子さんとそんなことを、話すことができたのもうれしかった。

ゴヤとグロッスそしてブレヒト

展示室には、ゴヤとグロッスの版画、バルラハの彫刻もあった。これらの展示によって、『没後70年　ケーテ・コルヴィッツ』展で訴えたいことがいっそう明瞭になっていた。

ゴヤは、六点。はじめは、一七九九年の自画像。連作版画『カプリーチョス』（気まぐれ）の第一葉である。シルクハットを被った横顔のゴヤは、皮肉っぽい表情をして、横目でこちらを見ている。私の持っている画集の表紙にもこの自画像が大きくのっていて、画集をひらくたびに「俺の絵を見るのか？」と言われているような気がする。

ゴヤの展示の中心は、連作『戦争の惨禍』からで、「理由があろうとなかろうと」（第1葉）、「同じことだ」（第3葉）、「そのためにお前たちは生まれたのだ」（第12葉）、「治してやって、また戦場へ」（第20葉）、「そしてこれも見た」（第45葉）が展示されている。

一八〇五年五月二日、マドリードの民衆がナポレオン軍に対して起ちあがり、六年間にわたるスペインの対ナポレオン独立戦争が始まる。ゴヤは、この戦争の最中、一八一〇年頃から、シリーズ『戦争の惨禍』の制作に着手している。

私は、帰宅後に、小型本にまとまっている『戦争の惨禍』全作品八〇葉を改めて見た。そ

れらは、写真がまだない時代にあって、この戦争で起こったことのドキュメントでもあった。

ゴヤは、「私は見た」（第44葉）「そしてこれも見た」（第45葉）といった言葉を添えてこの『戦争の惨禍』を後世に伝えようとしたのだろう。当時の政情は、この連作版画を発表できる状態ではなかった。だが、二〇〇年以上を経て、私たちは、こうして見ることができる。

展示されていた作品「そしてこれも見た」の避難民の姿は、いま、シリアの戦禍を逃れてヨーロッパを目指す難民の姿と重なって見える。ここでゴヤは、たくましい女性を描いている。先頭の女性は、子どもを抱え、鍋を持って前に進んでいる。

「治してやって、また戦場へ」──負傷し、瀕死の兵士たちは、お座なりの治療を施され、また戦場へ送り出される。「兵隊の命など構っていられるか、戦って死んでこい！」と戦争を推進する者の本音をあばいている。

次に展示されているグロッスの版画「加持祈禱師」（左図　連作『神は共にあり』第5葉、一九二〇年にあり）（Gott mit uns）は、プロイセン王家の標語で、後にドイツ陸軍の紋章に使われ、国防軍兵士のベルトに刻印されていた言葉だ。

ゴヤの「治してやって、また戦場へ」と共通するテーマだ。この連作のタイトル「神は共にあり」と共通するテーマだ。

「加持祈禱師」とは、病気が治るように祈る、祈禱師のこと。グロッスの「加持祈禱師」は、

ゴヤよりいっそう辛辣だ。焼けただれ、すでに骸骨となって医師の前に立っている兵士を診断して、医師は「KV」と言い放つ。KVとは kriegsverwendungsfähig〈戦闘能力あり〉の略だ。「戦闘能力あり」とは、日本の徴兵検査での「甲種合格」とか「丙種合格」といった言葉に相応する言葉だろう。

この連作は、一九二〇年六月、ベルリンでの、〈第一回国際ダダ見本市（ダダ展）〉に展示されたのだが、この作品のために、グロッスは国防軍攻撃のかどで裁判にかけられ有罪判決を受けている。

『神は共にあり』第５葉「加持祈禱師」1920年
新潟県立近代美術館蔵

私は、グロッスのこの作品をみると、ブレヒトが第一次世界大戦中に書いた詩「死んだ兵隊の伝説」（一九一八年）を思い出す。ブレヒトは、戦死した兵士が、埋葬され、その腐乱した身体を墓から掘り出され、軍事委員会によって「戦闘能力あり」と診断され、また戦地に送りだされる様子を、一九節からなるバラードにした。

このなかに、グロッスが使っているのとまったく同じ言葉「戦闘能力あり」が使われている。

若いブレヒトは、ギターを弾きながらカバレーでこれを歌っていたという。私は、学生の頃、

「戦争も五年目で　平和は来ない……」と「死んだ兵隊の伝説」を歌ったが、以下に長谷川四

郎訳で、五節まで引用してみよう。

　　英雄の死を死んだ

　　兵隊は決着をつけ

　　平和の見通しなし

　　開戦五年の春

　　時ならず早かるべし

　　朕が兵隊の死したるは

　　戦争いまだ終わらざるに

　　皇帝は残念がった

夏草墓地をおおい
兵隊はもう眠った
一夜かつかつと来る
軍事医務委員会

軍事医務委員会
あらたかな円匙ふるい
神の畑なる墓地より
陣没した兵隊を掘る

軍医つぶさに診察す
兵隊ないしその残骸を
診断――戦闘能力あり
ただ恐怖逡巡するのみ

グロッスは、ブレヒトのこの詩からヒントをえたのかもしれない。

第一次世界大戦時に、ブレヒトは詩で、グロッスは風刺画で、戦争の非人間性を描いて見せた。その一〇〇年前にはゴヤが。

そしてケーテ・コルヴィッツの連作版画『戦争』。これらはみな、戦争のむごたらしさ、そこで苦しむ人びとを描いて、見るものの心に響く。

美術館からバスで長岡駅前にもどり、市庁舎で〈長岡戦災資料館〉の場所を尋ねた。市庁舎は、隈研吾が設計した斬新なデザインだった。〈長岡戦災資料館〉は、そこからほんの数分のところの平凡なビルの一階にあった。一九四五年八月一日、敗戦のちょうど半月前、長岡市の中心部はアメリカの空爆によって炎に包まれ、一四八六人が亡くなった。いまの長岡の街並みから想像することはできない状況だった。

訪れる人は少なく、このとき、見学者は私一人だった。駅前にこうした戦争の記憶を留める施設があるだけでもいい、と思いながら、駅に向かった。

上海・東京──中野重治と魯迅

中野重治の会主催「研究と講演の会──歿後二十九年」講演より

　私は、ケーテ・コルヴィッツのどこにひかれていったのだろうか？　ケーテは社会の貧困・虐げられた人間の悲しみをみつめて作品にしている。たしかに作品は、貧困や悲しみを描いている。しかしそれだけではない。見ていると、作品から、抑圧された人びとへの信頼と、未来へむけての希望を読みとることができる。悲しみや貧困に埋没しない、それとたたかう力を作品が発している。そこに私はひかれていったのではないだろうか。

　ケーテ・コルヴィッツの作品には、絶望と希望が同時に存在している。私は、それが彼女の作品の特徴だと思う。

　次男ペーターの戦死の後、ようやく完成した木版画連作『戦争』（一九二二一二三年）は、そうしたものとして私たちの前にある。

　連作『戦争』完成の八年後、その第一葉「犠牲」が、なにも言葉を付さないまま、上海で

創刊された左翼作家聯盟の機関誌『北斗』に掲載された。この時はじめて、魯迅によってケーテ・コルヴィッツの作品が中国で紹介されたのだった。

それから五年後の一九三六年四月、この掲載のいきさつについて、魯迅は「深夜に記す」であかした。「犠牲」は虐殺された柔石に対する「無言の記念」であった。柔石は、魯迅の学生であり、友人であり、共同者であった。彼が銃殺されたとき、報道もされず、両眼盲いた母はその事実を知らなかった。そこで「無言の記念」として魯迅はケーテの「犠牲」を紹介したのだ。

中野重治に届けられた魯迅制作の『ケーテ・コルヴィッツ版画選集』

魯迅が「深夜に記す」を書いた一九三六年は、『ケーテ・コルヴィッツ版画選集』を自身の手で発行した年でもあり、彼の没年でもある。一〇三部発行した『ケーテ・コルヴィッツ版画選集』のうちの一冊が、その年のうちに中野重治の手元に届けられた。

その版画集を見せていただくため、私は中野さんの一人娘・鰈目卯女さんを訪ねた。『ケーテ・コルヴィッツの肖像』を書いているときだ。ずいぶん前だが中野さんの原稿をいただきに世田谷のお宅にうかがったこともあった。鰈目夫妻が出してくださった『ケーテ・コルヴィッツ版画選集』は、扉に「中野」と書かれた蔵書印が押され、万年筆で Nakano Shigeharu 1936, Tokyo yodobashi - kasiwagi と記されていた。その裏の発行について印刷されているページ

には第三六本とあった。

それは、三茶書房に依頼して作ったとは思ってもいなかったと中野さん自身が付記した帙にいれて保存されていた。というのも三〇年程前、長女を連れてヨーロッパに行ったとき、三茶書房店主の幡野武夫さんとご一緒した。三茶書房は、今は神田神保町、三省堂書店の隣りにある古書店だが、かつては三軒茶屋にあった。中野さん宅から三軒茶屋は近い。行きつけの古書店だったのかもしれない。

ケーテ・コルヴィッツとアグネス・スメドレー

このときの目的は、『ケーテ・コルヴィッツ版画選集』の現物を見せていただくこと以外に、もうひとつ、この選集にあるアグネス・スメドレーの序文をコピーさせていただきたいということがあった。『ケーテ・コルヴィッツ版画選集』にある魯迅の文章は、すべて邦訳されている。

しかしスメドレーの序文については、どこにも紹介されていない。ぜひ読んでみたい。「民衆の芸術家」と題されたその序文は、四ページで、一九三六年四月十二日の日付とサインが印刷されていた（拙著『ケーテ・コルヴィッツの肖像』に一部掲載。中国語からの翻訳は篠原典生による）。スメドレーとコルヴィッツのつながりは、これまでほとんど知られていなかった。私は学生

時代に、スメドレーの『女一人大地を行く』（尾崎秀実訳）を読んで感動し、スメドレーが書いた中国のルポルタージュを次々に読んだ。おなじ頃、私はケーテ・コルヴィッツを知り、東ドイツで出版された画集や日記、手紙を読み始めていた。しかし当時、ケーテ・コルヴィッツとアグネス・スメドレーのつながりは知らなかった。後になって、仕事の手伝いをした石垣綾子さんに石垣夫妻とスメドレーとの友情に満ちた交流をうかがった。その後、私は、石垣綾子さんが共同翻訳したマッキンノン夫妻による『アグネス・スメドレー　炎の生涯』（筑摩書房、一九九三年）によって、サンガーの産児制限パンフレットの独訳を、コルヴィッツがスメドレーに依頼されて手伝ったことを知った。

スメドレーは、一九二一年から七年間、主としてドイツに住み、その間にコルヴィッツと交友があったのである。コルヴィッツの日記には、一回だけ、一九二八年三月（日付なし）に、スメドレーの名前が出てくる。スメドレーが、自分の「ひどく貧しい」生い立ちを書いた文章を渡したことが記されていて、「スメドレーと知り合ってから私は、とても好感を持っている」とある。スメドレーが盲腸の手術と子宮の治療のためにベルリンで入院したときに、コルヴィッツが病床のスメドレーを描いたスケッチもある。

スメドレーが、上海の魯迅をはじめて訪問したのは一九二九年十二月二十七日のことだが、魯迅はすでにスメドレーの『女一人大地を行く』をドイツ語で読んでいたという。このときから、スメドレーと魯迅の交友がはじまり、スメドレーは、魯迅から、ケーテ・コルヴィッツの作品購入の仲介も依頼されている。

日本で本格的にケーテ・コルヴィッツが紹介されたのは、『中央美術』一四六号（一九二八年一月一日発行）に掲載された千田是也の「ケエテ・コルヰッツ」によってで、そこには一〇枚の作品が載っている。演劇分野で活躍した千田是也が、ドイツ留学中に日本に書き送ったもので、原稿の末尾には、一九二七・八・一六と日付が記されている。この年の七月八日、ケーテは六〇歳になり大規模な展覧会やお祝いの会が催された。そうした現地の様子も含めて、コルヴィッツの人と作品が的確にここで紹介されている。魯迅は、千田のこの文章を通してはじめてケーテ・コルヴィッツを知ったという説もある。

この『中央美術』が発行された一九二八年は、全日本無産者芸術連盟が結成された年であったが、その年は、日本がファシズムにむかう分岐点の年でもあった。三月十五日、共産党に対する大弾圧があり、一五六八人が逮捕され、中野重治もこのとき検束されている（起訴されたのは四八三人）。六月には治安維持法が改正施行された。中野は、一九三〇年五月、治安維持

法違反の容疑で逮捕・起訴されたが、十二月末保釈。だが、翌々年一九三二年四月、ふたたび逮捕され、保釈は取り消しになり、投獄された。中野は、からだをいため、二年後の一九三四年五月、共産党員であったことを認め、運動から身をひくことを約束したうえで出獄、いったん郷里に滞在した後に、九月からは東京に住んでいた。

魯迅は、一九三六年十月十七日の日記に「午後、谷非とともに鹿地君を訪ねる」と記した翌十八日、喘息発作を起こし、十九日早朝に亡くなった。

日本の雑誌『文藝』一九三六年十二月号は、「魯迅追悼」と題した小特集をした。そこに鹿地亘の妻である池田幸子は、「最後の日の魯迅」と題し、魯迅が、二冊『ケーテ・コルヴィッツ版画選集』を鹿地宅に持ってきて、「日本のお友達に渡してください」と言って置いていったと書いている。死去の二日前、魯迅の日記に書かれていたことと合致する。

魯迅は、ナチス支配下のドイツにあって「沈黙を守ることをよぎなくされている」コルヴィッツに心を馳せ、「深夜に記す」の最後に、「人間のための芸術は、別の力でそれを阻止することはできない」と書いた。魯迅は、「人間のための芸術」は、暴力によって屈することはない、と保護観察処分中の中野も励ましたかったのかもしれない。

中野重治は、「魯迅は今年ケーテ・コルヴィッツの非常に立派な版画集を出した」と『作家クラブ』創刊号（一九三七年一月）に書いている。ここで中野は、自分がいまそれを持っているとは明かしてはいない。このとき、中野は、思想犯保護観察法により、保護観察処分を受けていたので配慮したのだろう。

このとき、中野重治は、ハインリヒ・ハイネの評伝『ハイネ人生読本』を書き終えた直後だったと思われる。『ハイネ人生読本』は、一九三六年十一月に〈人生読本叢書〉第三巻として六藝社から出版された。私は、この著作は、出獄後のすぐれた抵抗の仕事であったと思う。中野は、「ユダヤ人、急進主義者、共和主義者、フランス人としてのハイネ」は死ぬまで迫害され、「ハイネ自身はとっくに死に、しかし生き残った活字と楽譜とのハイネはいっそう危険だったため」本を焼かれたと書いている。

中野重治は、敗戦後（一九五六年）には「ハイネの橋」を書いたが、それに倣って言えば、ケーテ・コルヴィッツとアグネス・スメドレー、魯迅とスメドレー、そして中野重治へ、次々と「橋」はかけられた。ドイツにいるケーテ・コルヴィッツ、中国の魯迅とアグネス・スメドレー、そして日本の中野重治――彼らの国境を越えて交わされた友情と連帯、それに感銘をおぼえるのは私だけではないだろう。

終焉の地を訪ねて——ケーテ・コルヴィッツとローザ・ルクセンブルク

　二〇一七年三月、ドイツの旅は、ケーテ・コルヴィッツとローザ・ルクセンブルクの終焉の地を訪れることから始まった。それは、自らの生を確かめることにもなった。

ケーテ・コルヴィッツ終焉の地——モーリッツブルク

　フランクフルトで飛行機を乗り換え、小雨の降るドレスデンに着いたのは夜の十一時近かった。石畳の路面が濡れて光っている。ドナウ河畔の教会は、この時刻でも、美しくライトアップされていた。

　ドレスデンを訪れたのは、モーリッツブルクを訪れるためである。翌朝、いまにも降り出しそうな空のなか、モーリッツブルクへ向かった。ここは、ドレスデンの中心部から近く、車やバスを使い、三十分ほどで行くことができる。市街地を過ぎると風景は一変し、道は雑木林

ケーテ・コルヴィッツ・ハウス　モーリッツブルク

へと入ってゆく。木々は、まだ芽吹いていない。しばらくすると、正面にモーリッツブルク湖とその湖の中にあるモーリッツブルク城が現れる。この城は、いま狩猟博物館として公開されている。天気が悪いのに、城が湖面に美しく映っている。湖に沿って曲がって、数百メートル行くと二階建てのケーテ・コルヴィッツ・ハウスがある。

庭には、スノードロップとクロッカスが一面に花を咲かせていた。スノードロップは、二〇センチほどの丈のかわいらしいもので、日本では見たことがない。小鳥が、木々の間を、さえずりながら飛びかっている。これまで耳にしたことのない鳴き声だ。

十一時の開館にはまだ間があって、湖畔にいた大きなエジプト鴨を見たり、客待ちしていた馬車に乗って湖を一周したりして開館を待った。

ケーテ・コルヴィッツは、狭心症の発作に苦しみながら、ここで、最後の時を過ごした。空襲から逃れるために、五三年間住んだベルリンの家をでて、最後の疎開

先となったところだ。だが、ここから三〇分ほど車で走ればドレスデンの市街地なのだから、ドレスデンが連合軍の爆撃で壊滅したとき、ここから焼けた空が見えたにちがいない。

版画と彫刻を中心としたケーテ・コルヴィッツの作品は、油絵と違い、複数の作品を残すことができる芸術なので、ここでも代表作を見ることがでる。さらに、最期の日々を辿る展示やビデオも見ることができた。

二階の窓からは、目の前に湖と城が望める。小さなバルコニーもある。すっかり年老いて、頭からスカーフをかぶり、このバルコニーで椅子にすわっているケーテの写真——そこに、亡くなる前年の十月、長男ハンスに宛てて書いた手紙の文章が添えてある。「恐ろしい冬を前にしています。しかし、風景はまだ美しく、天気は、まだ晴れやかです。わたしは、まだ、毎日何時間もバルコニーに座っていることができます」。

訪れた時、目のまえのモクレンの花芽は、天に向かってまだ固く閉じていた。昼食をとっているうちに、本格的な雨になった。ドレスデンに帰るバスの本数は少ない。私は一人、雨のなか、行きかう人もない道を、ケーテ・コルヴィッツの出発時間はまだだった。私は一人、雨のなか、行きかう人もない道を、ケーテ・コルヴィッツの記念碑のある場所と、最初に葬られた墓を目指して歩いて行った。

ローザ・ルクセンブルク終焉の地——ラントヴェーア運河

ローザ・ルクセンブルクが、虐殺され投げ捨てられたベルリン・ラントヴェーア運河のほ

ラントヴェーア運河に設けられたローザのプレート

とりでは、命日の一月十五日に、集会が開かれる。その小さなニュースや写真を、私は、毎年のように見ていた。ぜひともそこに行ってみたかった。

動物園の裏手、リヒテンシュタイン橋のたもとに、彼女の名前だけのプレートがあるはずだ。道を聞きながら探していくと、運河は思ったより幅は狭く、リヒテンシュタイン橋は、人が通るだけの一メートルほどの幅の橋であった。すれ違うのがやっとのような運河沿いの遊歩道に、「ローザ・ルクセンブルク」とだけ書かれたプレートがあった。花が手向けられている。前に見ていた集会の写真からは、こんなに狭い場所であるとは想像できなかった。九八年前、ローザが投げ捨てられたとき、もっと水の流れがあったのだろうか？　すぐに遺体があがらなかったことが信じられないような、小さく、淀んだ運

河であった。

ブレヒトの詩を想いながら、私は、ただ見つめていた。

赤のローザは、いましもかき消され
どこにいるか、だれも知らない
真実を、彼女は貧しいものらに語った。だから
金持ちどもが追放したのだ、この世から。

〔「墓碑銘」一九一九年　石黒英男訳〕

一八六七年生まれのケーテ・コルヴィッツ、一八七一年生まれのローザ・ルクセンブルク――彼女らは、同時期にベルリンにいたにもかかわらず、接することはなかった。活動した分野も異なっている。が、私の中で、二人は、結びついている。自然を愛し、何よりも命を大切にしていたケーテとローザだ。

ベルリン中央墓地フリードリヒスフェルデ

戦争が終わると、ケーテ・コルヴィッツの棺は、掘り出され、近くのマイセンで火葬、彼女の望み通り、家族が眠るベルリン中央墓地フリードリヒスフェルデに埋葬しなおされた。その墓地は、ベルリンの中央部から離れた、旧東ベルリン地区にある。

ケーテ・コルヴィッツは、一九三五年、家族の墓のためにレリーフを作った。「御手に抱かれ安らかに憩いたまえ」である。このレリーフが、訪れた墓にはめ込まれている（左、写真）。

レリーフの下に、兄コンラート夫妻、妹リーザのユダヤ人の夫シュテルン、ケーテの夫カール、そしてケーテ自身の名が彫られている。

墓は、小ぶりで、隣りにあるオットー・ナーゲルの墓石の方が大きかった。

このレリーフが、今、ドイツのホスピス運動のなかで、有名になっていることを、私は、ドイツに行く前に読んでいた。このレリーフを、美術館ではなく墓地で見つめると、死にゆく人びとを包み、慰めになり安らぎになるとの思いが強くした。

ケーテ・コルヴィッツの墓（ベルリン）

ここは、大きな木々や草原のある膨大な敷地の墓地で、私たちが訪れている間にも、数組の家族が、切り花や花の苗を抱えて家族の墓を訪れていた。私は、この墓地の半分も歩くことはできなかったが、墓には、様々な形態があった。立派な墓石が並んでいるかと思うと、7～8センチ×30センチほどの名前が書かれたプレートだけのものもある、子どもだけのところもあった。

帰国してから、多磨墓地を訪れた。多磨墓地も広大で、ここにはゾルゲや尾崎秀実の墓がある。尾崎の墓地には、私の好きな小さな菫が一面に咲いていた。ゾルゲの墓には、「尾崎・ゾルゲ事件」に連座し亡くなった人たちの名もあって、拙著『芝寛──ある時代の上海・東京』（績文堂、二〇一五年）に書いた水野成の名も刻まれていた。ソメイヨシノは満開の時期をすぎ、花びらが風に舞っていた。

多磨墓地と違って、ベルリン中央墓地には車が入れない。そのぶん、よりいっそう豊かな自然が残されている。訪れた時、木立の芽吹きはほとんどみられないのに、足元の草花は、青や黄色の花を咲かせていた。クロッカスや水仙だけでなく、名前を知らない小さな花があちらこちらに咲いている。一面に花が咲いている草地もある。私は、ケーテ・コルヴィッツの墓の前で、見たことのない小さな青い花をつけた草を摘んだ。それを紙で挿み、カメラ代わりに使っ

ている携帯電話のケースポケットに挿み入れた。そして、ローザ・ルクセンブルクが作った押し花の数々を思い出した。

墓地には、たくさん栗の実が落ちていた。拾ってきた三個の栗を見ると割れ目が入っていて、なにやら芽が出そうな気配だ。家に帰り、直径10センチほどの小さな鉢に土を入れ、栗の実を置いた。すると、芽が出てきてどんどん伸びていく。今、左右に葉を広げて20センチほどにも成長したもの、10センチほどで、八方に葉を出しているもの、それぞれ個性のある伸び方をしている三本の栗の木を、毎日楽しみながら見ている。桃栗三年という。このままベランダで育てるのか思案中だ。

予期しなかった碑

ベルリン中央墓地に入ってすぐのところに、大きな円形の「社会主義者追悼所」がある。

中央には「死者たちは我々に警告する」という文字が刻まれた巨大な石が立ち、この石碑を囲んで放射線状に、櫃の大きさ大の石に名前が刻まれた墓が並んでいる。中央は、ローザ・ルクセンブルクとカール・リープクネヒトの墓。ラントヴェーア運河のほとりでもそうだったが、ローザ・ルクセンブルクの墓所を訪れる人は絶えないようで、そこだけに花がおかれている。

彼ら二人以外の墓は、ＤＤＲ（ドイツ民主共和国）時代の重鎮たちのもののようだ。

ここを後にすると、道を隔てた草原の淵に小さな石のプレートが一つあることに気付いた。

赤いカーネーションが二本、その下に置かれている。いま見てきたものとは違って、カーネーションの長さほどの幅しかない。文字が刻まれている。

「スターリン主義の犠牲者たちに」

刻まれている文字は、これだけ。設置された年月も設置した人の名もない。これが、巨大な社会主義者追悼所に向かっておかれている。

帰国してから、スヴェトラーナ・アレクシェーヴィチの『セカンドハンドの時代』（岩波書店）を読んだ。胸を締め付けられるような思いだった。

新自由主義といわれるいまの資本主義社会が、私たちを幸せにしないことは明瞭だ。だからこそ、これまでの歴史を考え、これからのことを考え続けていこうと思った。

　　　　＊

この旅では、二〇歳代のドイツの青年と語り合うことができた。それも日本語で。彼は、〈レイバーネット日本〉に「独狼」という名前で川柳を投稿している。大学に入ってから学んだという流暢な日本語をあやつって。彼は、ケルンのケーテ・コルヴィッツ美術館でも学芸員に私

の著書を紹介してくれた。東ドイツが崩壊した年に、旧東ドイツの田舎に生まれた青年は、日本文学を研究し、日本の事情をよく知っていて、今の社会の矛盾を考えている。親子以上に歳が離れているにもかかわらず、気持ちを通じ合えた。この旅の僥倖だった。

ケーテ・コルヴィッツの墓のあるベルリン中央墓地で拾ってきた栗のような木は、一本になってしまったが今年も芽吹いた。冬には十数センチの棒のようになってしまっていてあきらめかけていた。葉の形で調べてみると、どうやらマロニエらしい。いまベランダで、葉を揺らしている。冬を三回越したのだが、花はまだ咲かない。

<p align="right">（この章掲載の写真はすべて著者撮影）</p>

コロナの日々に生まれた本──あとがきにかえて

二〇二〇年の初めには、いつもと変わらない新年を迎えていた。

二月三日、新型コロナウイルスの蔓延を防ぐため、横浜港の大型クルーズ船の乗客が下船できない旨の報道がされた。それでも私は、この感染症の広がりを身近には感じられず、二月中旬には、熱海近郊の玄岳に登山をした。ところが、月末になると、突然、学校が閉鎖されることになった。私は『通信　労働者文学』二八四号に「新型コロナウイルスにざわつく日々」の題で文章を書いた。

新型コロナウイルスの世界的な流行で心がざわつき、何事にも集中できない日々が続いている。

いつからなのかと考えてみる。二月二六日木曜日、安倍首相が全国の公立小・中・高を休校

188

にと要請した時からだ。

私の三人の子どもたちが通った小学校に、今、孫三人が通っている。母親（私の娘）たちが働いているので、授業が終わると一年生二人は、放課後ルーム（私の子育ての時代は学童保育と言っていた）に行っている。五年生の男児は放課後ルームに入れなかった。

学校が休みになったら子どもたちはどうなるのだろう？　私は、市の教育委員長・市長に安倍首相の要請をうのみにしないよう、休校にはしないでほしいというFAXをすぐに送った。そのコピーも添えて孫たちの通っている小学校の校長先生にもFAX送信した。

次の日（金曜日）、孫が大きな荷物をもって帰る。結局、これから春休みに入るまでずっと休校になった。校内にある放課後ルームは、これまでの長期休暇の時と同様に開けるという。　放課後ルームに入れない五年生の孫

翌週から、毎日の放課後ルーム送迎が私の日課になった。

安倍首相になってから、秘密保護法、共謀罪法の強行採決をはじめとして国家主義者が大手をふって動きまわり、マスコミ、裁判官、検察官まで手なずけられ、嘘や不条理なことがまかり通る。

新型コロナウイルス流行にたいして安倍首相による突然の休校要請だった。その後、あっ

という間に「新型インフルエンザ等対策特別措置法」(特措法)まで通ってしまった(三月二三日)。

これに、立憲民主党まで賛成して愕然とした。

どうしたらよいのか。

ざわざわした気持ちを抱いて日々を暮らしていたところに、『朝露館たより』二〇二〇年春号(第八号)が届いた。益子にある関谷興仁陶板彫刻美術館からの「たより」だ。

東海村元村長村上達也さんの巻頭言「原発に抗うは、国のあり様を問うこと」にはじまり、いっきに終わりまで読んだ。そして勇気づけられる。

「たより」で、子どもたちが朝露館に集まり「アーサー・ビナードさんのお話を聞く会」が開かれているのを知った。子どもたちがアーサー・ビナードさんの紙芝居『ちっちゃいこえ』を、直接聞かせてもらっている。『ちっちゃいこえ』は、丸木俊・丸木位里夫妻が描いた「原爆の図」の絵を使い、ビナードさんが七年がかりでつくりあげた紙芝居。私は、日本で生まれたメディアである紙芝居が大好きだ。ビナードさんのこの紙芝居をいつかどこかで私が上演する機会があるといいなと思っているくらいだ。

獄中で亡くなった「詩人・尹東柱の詩と生涯」という催しも紹介されていて、韓国語での詩の朗読もあった。

陶芸家・関谷興仁さんの端正な字で刻まれた詩や犠牲者の名前、「悼・不明」という文字の刻まれた札など……。雑木林のなかの平屋建ての展示館が思い出された。

アメリカで、ブラックマンデー以来といわれる株価の下落があり、日本の市場では、日銀が、今日も株を年金資金等で買い支えているという。いったい、経済もどうなっていくのだろう。

今日三月二五日の朝刊には、「東京五輪一年延期」の文字が踊っている。私はオリンピック自体に反対で、「復興五輪」という言葉を聞くたびに不愉快な気持ちでいた。ましてこの事態のなかでは、中止がよいと思っていた（不思議なことに延期が決まったとたんに東京都の感染者数がふえはじめた）。昨年読んだ池内紀さんの最後の著書『ヒトラーの時代』（中公新書、二〇一九年）を思い出す。副題に「ドイツ国民はなぜ独裁者に熱狂したのか」とある。アウトバーンが建設されフォルクスワーゲンが誕生、庶民は「歓喜力行」（KdF 喜びを通して力を）に組織され喜んで船旅をする。大衆のなかにヒトラーへの支持が広がり独裁制が敷かれていった。『ヒトラーの時代』の記述が、いまの日本の情勢と重なって読める。池内さんは亡くなる前に「ヒトラーの時代」を繰り返してはならないとどうしても言いたかったのだ。

世界は新型コロナウイルス禍に見舞われている。またたく間に世界中に広がっていった新型

コロナウイルス。これは自然の生態系を破壊してきた結果に違いない。環境保護の視点にたっ

て生産と消費について考えなければ、第二、第三の新型ウイルスが出てくるに違いない。命と

環境を守ることのできる新しい社会システムを模索することを始める以外ないのだ、と思う。

今朝、通学路は久しぶりにランドセルを背負った子どもたちであふれていた。ほとんどの子

どもたちはマスクをしている。終業式だ。終業式の校長挨拶や転任の先生方の発表は放送で行

い、子どもたちは教室でそれを聞くという。

担任の先生から「あゆみ」という名の「通知表」をもらい、突然の休校措置で置いたままに

なっていた重い荷物を持って早々と孫の一人が帰宅した。

<div align="right">（三月二五日記す）</div>

それから、瞬く間に時が過ぎた。その後の私の生活にも、変化が起きた。

四〇年以上も続けた大学非常勤講師の仕事を三月末で辞めた。今年度のシラバスまで提出

してあったが、オンラインで授業をする気配になってきたので、急遽辞めたい旨の連絡をした。

五月二日に予定されていた〈ひとミュージアム〉でのケーテ・コルヴィッツについての講演も

お断りしてしまった。すみません。

美術館も閉められた。美術館に行けないのなら、これまで訪れた記憶を掘りかえし、この

<div align="right">192</div>

機会にこれまでに書いてきた文章を一冊にまとめたいと考えた。家にこもり、展覧会の入場券やチラシ、カタログを見ながら文章の整理をした。追想の中で美術館を再訪するような実感を味わうこともできて、それは楽しい作業でもあった。そしてこの本ができた。

新型コロナは、命の危険を伴う災いで、多くの不幸をもたらしている。が、まだ生き残っている私に立ちどまって考えることも教えてくれた。自然の空気感は、写真や映像を通してでは味わうことができない。美術作品も、本物を見なければ伝わらないことが多い。各地の美術館を訪れ、ゆっくりと作品を見ることのできる日が一日も早く来ることを願っている。

本書に収録した美術作品について、掲載を快く許可してくださった美術館や個人の方々に感謝します。

この本を纏められたのは、〈再考再論の会〉の友人たちをはじめ、績文堂の原嶋正司さんと野田美奈子さんのおかげです。コロナ禍のなかでの懇切な仕事に深く感謝します。

二〇二〇年十二月一日

志真斗美恵

初出一覧

＊本書収録にあたり加筆・補正しました。

志真　斗美恵（しま　とみえ）
1948年　千葉県生まれ
ドイツ文学専攻
著　書：『ケーテ・コルヴィッツの肖像』
　　　　『芝寛　ある時代の上海・東京——東亜同文書院と企画院事件』

追想美術館
2021年2月24日　第1版第1刷発行

著　者　志真斗美恵
発行人　原嶋　正司
発行所　績文堂出版株式会社
　　　　〒101-0051 千代田区神田神保町1-64 神保町ビル402
　　　　電話 03-3518-9940　FAX 03-3293-1123
　　　　振替 00130-5-126073
装　幀　クリエイティブ・コンセプト　根本眞一
印刷所　信毎書籍印刷株式会社

ISBN 978-4-88116-138-8　C3071